Josep Lluís Sert

Conversaciones y escritos
Lugares de encuentro para las artes

Editorial Gustavo Gili, SL

Rosselló 87-89, 08029 Barcelona, España. Tel. 93 322 81 61
Valle de Bravo 21, 53050 Naucalpan, México. Tel. 55 60 60 11
Praceta Notícias da Amadora 4-B, 2700-606 Amadora, Portugal. Tel. 21 491 09 36

Josep Lluís Sert

Conversaciones y escritos
Lugares de encuentro para las artes

Patricia Juncosa (ed.)

Traducción de Moisés Puente

GG®

Diseño gráfico: Toni Cabré
Fotografía de la cubierta: © Cortesía de la Frances Loeb Library, Harvard Graduate School of Design.

© de la traducción: Moisés Puente
© Editorial Gustavo Gili, SL, Barcelona, 2011

Printed in Spain
ISBN: 978-84-252-2408-9
Depósito legal: B. 9.169-2011
Impresión: litosplai, sa, Les Franqueses del Vallés (Barcelona)

Índice

Pablo Picasso, Joan Miró y Josep Lluís Sert en Son Abrines.

Josep Lluís Sert. Conversaciones entre artistas y arquitectos

Patricia Juncosa

Sert fomentará la integración de arte y arquitectura a lo largo de toda su vida, manteniendo estrechos y fructíferos lazos con pintores, escultores e intelectuales, tanto en el ámbito personal como profesional. El interés de Sert por las artes plásticas tiene origen en su propia familia, especialmente en la figura de su tío el pintor Josep Maria Sert; una relación que enriquecerá su sensibilidad, alerta y cultivada, a la vez que condicionará su actitud frente a la arquitectura, en la que decide finalmente volcarse.

"Estoy tan interesado en la pintura y la escultura como en la arquitectura. La arquitectura es la labor a la que he dedicado mi vida, pero para mí las artes visuales pertenecen a la misma familia".[1]

El pintor que nunca llegaría a ser se manifiesta especialmente en los proyectos en los que él es su propio cliente —sus viviendas en Long Island y Cambridge— y en los espacios para las artes diseñados en colaboración con personalidades como Joan Miró, alcanzando su punto álgido con la realización de la Fondation Maeght. Ahí será donde se revele abiertamente la inevitable vinculación del arquitecto con el mundo artístico.

Sert se sintió desde siempre muy próximo al mundo del arte, no sólo a través de la amistad con personajes como Alexander Calder o Joan Miró sino también en su destacado papel como elemento activo en algunas importantes iniciativas de la década de 1930. Las primeras experiencias en París y Barcelona inauguran un contacto con el ambiente artístico que le acompañaría durante el resto de su vida, determinando la dirección que iba a tomar buena parte de su obra. En los inicios de su trayectoria

[1] Josep Lluís Sert citado por Jeanne M. Davern en "AIA Gold Medallist, 1981. Josep Lluís Sert. Interview by Jeanne M. Davern", *Architectural Record*, 5, Nueva York, mayo de 1981.

profesional, transcurridos entre estos dos ámbitos, se irá gestando aquella inquietud compartida con el resto de intelectuales de vanguardia en favor de una síntesis real entre el nuevo arte y la arquitectura moderna. En las reuniones del Café de Flore de París este grupo de inconformistas, entre los que se encontraban Fernand Léger o Pablo Picasso, empezará a soñar con la posibilidad de llevar a cabo la ansiada integración, desencadenando una serie de reflexiones que llevarán consigo hasta el exilio americano y que resultarán imprescindibles para explicar la evolución del pensamiento sertiano y el desarrollo de los proyectos que finalmente materializan este deseo común.

La iniciativa de los pintores, escultores y críticos de arte que forman el grupo ADLAN[2] —en el que Josep Lluís Sert tendrá un papel destacado, hermanándolo con el GATCPAC[3]— permitirá desarrollar todo tipo de manifestaciones artísticas y promover la discusión en el ámbito de la nueva sensibilidad de vanguardia. El primero de los espacios para las artes proyectados por Sert será el pabellón desmontable para la Exposición de Primavera de 1932, publicado en octubre del año siguiente

[2] ADLAN, (Amics de l'Art Nou, 1932-1936), fue una iniciativa cultural, impulsada principalmente por Joan Prats, producto de la visión original e interdisciplinar de una selecta minoría de artistas e intelectuales —procedentes de la revista *L'Amic de les Arts* y del mundo del arte, la arquitectura, la poesía, la música o incluso los negocios— y seducidos por una misma idea de modernidad. Los estatutos de la asociación especificaban que carecía de filiación política y tenía como objetivo "la protección y el desarrollo de las artes en cualquiera de sus manifestaciones".

[3] GATCPAC, (Grup d'Arquitectes i Tècnics Catalans per al Progrés de l'Arquitectura Contemporània, 1930-1936), fue una asociación de arquitectos encabezada por Josep Lluís Sert y Josep Torres Clavé, unidos por unos intereses comunes en torno a la arquitectura moderna y las corrientes europeas de vanguardia. La influencia del grupo fue importante, tanto por sus conexiones con el funcionalismo heredado de la tradición constructiva catalana, como por su identificación con las tecnologías y las necesidades de la sociedad contemporánea.

en la revista *Art. Publicació de la Junta Municipal d'Exposicions d'Art de Barcelona.* El número extraordinario de Navidad de la revista *D'Ací i d'Allà* (1934) o el *stand* del GATCPAC para el Primer Saló de DecorADORs (1936) ofrecen por primera vez a Sert la posibilidad de colaborar con uno de aquellos artistas y amigos, Joan Miró, anticipando el reencuentro del Pabellón de la República Española en la Exposición Internacional de París de 1937 como primera realización efectiva de un camino común.

Esta pequeña construcción provisional tendrá un enorme impacto, no sólo por la propuesta arquitectónica que plantea sino sobre todo por la calidad de su contenido, ya que en él conviven las obras de algunos de los más destacados artistas del momento con muestras de arte popular y con una completa información a base de carteles y fotomontajes que acaban formando parte de la propia fachada. El compromiso inaugurado con el Pabellón de 1937, donde Sert tendría ocasión de verificar la capacidad de expresión simbólica del nuevo arte y la nueva arquitectura, se verá interrumpido por un forzoso exilio que desvía temporalmente su trayectoria profesional, pero que no impedirá que el contacto con los artistas se refuerce aún más, hasta su definitiva expresión en los edificios realizados en colaboración con Joan Miró.

El período neoyorquino se caracteriza por su inmersión en un entorno cultural derivado de la situación bélica, en un momento en que las corrientes europeas se trasladan al contexto americano tras el éxodo de artistas y arquitectos durante las décadas de 1940 y 1950. Poco después de su llegada en 1939, Sert enseguida se pondrá en contacto con antiguos amigos y colegas de los años de París. Las figuras de vanguardia en el exilio seguirán soñando con futuras intervenciones que permitan el diálogo entre sus respectivas disciplinas, una aspiración que muy pronto encontraría respuesta.

Las ideas de Sert sobre la condición de la arquitectura y el urbanismo contemporáneos irán tomando forma en sus proyectos de planificación para ciudades latinoamericanas, a la vez que se recogen en el controvertido texto "Nueve puntos sobre la monumentalidad",[4] redactado en 1943 junto a Sigfried Giedion y Fernand Léger. La colaboración entre estos tres personajes es en sí misma un reflejo de la preocupación por la confluencia de arte y espacio público, resultado de la unión que se desea promover entre las distintas disciplinas. Este imprescindible documento del pensamiento de posguerra propone la comunión del nuevo arte y la nueva arquitectura como requisito para la humanización que persigue la modernidad. Siguiendo las reflexiones de Le Corbusier, tanto Giedion como Sert llegarán a la conclusión de que la introducción de elementos murales y escultóricos en la arquitectura aportaría nuevos recursos expresivos que ayudarían a enriquecer el sobrio lenguaje del racionalismo.

El 19 de marzo de 1951 el Museum of Modern Art organiza un simposio sobre la colaboración entre artistas y arquitectos, presidido por Philip Johnson, con la participación de Henry-Russell Hitchcock, James Johnson Sweeney, Frederick Kiesler, el pintor Ben Shahn y el propio Josep Lluís Sert. En su intervención Sert repasa diversos ejemplos donde la síntesis entre ambas disciplinas resulta efectiva, a la vez que remarca la escasez de espacios adecuados a esta necesaria integración en la ciudad contemporánea, vinculada a la falta de lugares donde artistas y arquitectos puedan reunirse para discutir estas ideas.

[4] Sert, Josep Lluís; Giedion, Sigfried; Léger, Fernand, "Nine points on monumentality" [1943], publicado originalmente en alemán en el libro de Sigfried Giedion *Architektur und Gemeinshaft* en 1956, traducido al inglés como *Architecture, You and Me: The diary of a development*, The Harvard University Press, Cambridge (Mass.),1958 (versión castellana: "Nueve puntos sobre la monumentalidad", en AA. VV., *Sert, arquitecto en Nueva York*, catálogo de la exposición homónima, Museu d'Art Contemporani de Barcelona/Actar, Barcelona, 1997).

La tendencia de Sert hacia lo artístico volverá a ponerse de manifiesto a mediados de la década de 1950 en las variaciones rítmicas y el tratamiento pictórico de las superficies del taller de Miró en Mallorca, desglosando cada uno de los elementos de la fachada y diferenciando la visión próxima de la lejana, hasta transmitir la sensación de estar frente a un enorme cuadro colgado de las alas de la cubierta. El entramado blanco de la estructura, salpicado con los rojos, azules y amarillos mironianos, configura el fondo neutro adecuado para que el artista despliegue toda la fuerza de su universo de objetos encontrados y obras a medio terminar, un mecanismo análogo al que Sert utilizará en sus viviendas americanas.

El encuentro entre las artes y la arquitectura se materializa entre los borrosos límites de la Fondation Maeght, donde el diálogo con el entorno mediterráneo desempeña un papel imprescindible. Figuras consagradas como Alberto Giacometti, Vasili Kandinsky, Henri Matisse, Georges Braque, Fernand Léger o Marc Chagall se reúnen asiduamente en Saint-Paul-de-Vence para trabajar sobre el terreno y alcanzar la perfecta convivencia de las obras con el edificio y el paisaje que lo envuelve. El contorno de los muros y la sombra de las esculturas se acaban fundiendo en la sucesión de terrazas de los jardines del Laberinto, pobladas por las criaturas modeladas por Joan Miró y Josep Llorens Artigas. Sert se enfrenta al fin a la síntesis intelectual perseguida durante toda una vida, recogiendo lo aprendido en experiencias anteriores y dando forma a las conversaciones con aquellos artistas y amigos en los cafés de París, donde tantas veces habían soñado con una colaboración de este tipo.

La relación entre paisaje, arquitectura y objeto artístico se retoma de nuevo en los espacios de la Fundació Joan Miró de Barcelona, un lugar para la libre expresión de las artes volcado hacia

la ciudad y a la vez protegido de su ritmo frenético. La combina-
ción de materiales, texturas y colores, la simplicidad de solucio-
nes abrazando lo popular y la vanguardia, el juego de luces y
sombras de los volúmenes exteriores, o la gradación del claroscuro
de los lucernarios, son recursos que exteriorizan la eterna aspi-
ración plástica de un arquitecto que jamás dejó de pensar como
un artista.

"Como muchos arquitectos, en el fondo soy un pintor".[5]

Este libro recopila una serie de escritos de Sert que ilustran
su pensamiento respecto a la integración entre la arquitectura
y las artes plásticas, así como su relación con destacadas figuras
del mundo artístico como Miró, Calder o Picasso. Los textos
vienen precedidos por una conversación con John Peter en la
que Sert hace un repaso a su trayectoria profesional y personal
y la transcripción de su intervención en el simposio celebrado
en The Museum of Modern Art en 1951, donde se perfilan ya las
ideas que orientarán el resto de su obra.

[5] "Like many architects, I am a painter at heart", palabras de Josep Lluís Sert en
"A house epitomizes a way of life", *Washington Post*, Washington, 24 de septiembre
de 1967.

Josep Lluís Sert. Entrevista con John Peter
1959

¿Podría contarnos algo de su formación?

Nací en Barcelona, en Cataluña, una de las regiones de España que toca con la frontera francesa, al otro lado de los Pirineos, y que tiene un vínculo muy directo con Francia. Mi madre era del norte de España y mi padre catalán (de hecho, mi nombre es catalán). La familia de mi padre tenía, y todavía tiene, una empresa textil; la de mi madre tiene una naviera de barcos de vapor, la Compañía Trasatlántica Española. Desde muy pequeño me interesó mucho el arte, al principio más la pintura y la escultura que la arquitectura. En mi familia había un pintor, el muralista Josep Maria Sert, cuya obra conocía, por supuesto. Desde muy joven comencé a adquirir libros de arte y a mirar cuadros.

Por entonces Barcelona era un centro importante para las artes. Existía una gran influencia de los impresionistas franceses, aunque ya en el período de mi infancia Pablo Picasso estaba en activo; había acabado prácticamente su etapa azul y estaba produciendo sus mejores cuadros cubistas, que se vieron en Barcelona. Picasso fue conocido sobre todo por lo que hizo antes de irse de Barcelona.

A través de mi tío y otros miembros de mi familia, llegué a conocer en mi ciudad natal a unos cuantos pintores buenos y a gente interesada por las artes que ejercían de mecenas. Al mismo tiempo, se crearon importantes museos en la ciudad, como el Museo de Románico Primitivo y Arte Gótico, y tuve la oportunidad de ver todo aquello. Recuerdo haber visto, siendo muy joven, los ballets de Sergéi Diágilev y una exposición que llegó a Barcelona durante la I Guerra Mundial sobre pintura francesa moderna, con los mejores pintores impresionistas y algunos

de los postimpresionistas. Barcelona se convirtió en un centro cultural y artístico muy importante a causa de la guerra, que por entonces azotaba París.

La primera vez que fui a París tenía doce años, justo al inicio de la I Guerra Mundial. Después de la guerra volví varias veces, hasta que me fui a vivir allí en 1928 durante una temporada larga.

Fue al final de mi adolescencia cuando comenzó mi interés por la arquitectura, que llegó a través de unas amistades. Al principio nunca creí que fuera a convertirme en arquitecto, pues me interesaba mucho más la pintura que la arquitectura. Empecé los estudios de arquitectura con veintipocos años. Una de las cosas que más me influyó fue el descubrimiento de los primeros libros de Le Corbusier durante un viaje a París en 1924 o 1925, unos libros que se acababan de publicar: *Hacia una arquitectura* y *L'urbanisme*.[1]

Después de haberme comprado estos libros y antes de acabar mis estudios en Barcelona, unos cuantos jóvenes nos reunimos y formamos el primer grupo de arquitectos modernos en España[2] alrededor de 1927. Montamos una primera exposición en las galerías donde Joan Miró y Salvador Dalí exponían en aquellos años y donde expondrían después.[3]

[1] Le Corbusier, *Vers une architecture*, G. Crès, París, 1923 (versión castellana: *Hacia una arquitectura*, Apóstrofe, Barcelona, 1978) y *L'urbanisme*, G. Crès, París, 1924.

[2] GATCPAC (1930-1936), ver nota pág. 8.

[3] El detonante de la actividad pública del grupo fue la célebre exposición de arquitectura contemporánea presentada en las Galerías Dalmau en abril de 1929, que conduciría a la inmediata formación del GATCPAC al año siguiente. Bajo la expresión inequívoca del título *Arquitectura Nova* se reunieron una serie de proyectos que mostraban una estética contraria al academicismo y la monumentalidad de la arquitectura catalana representada por la Exposición Universal, colocando a estos jóvenes en el plano de la vanguardia europea.

Hicimos un proyecto de una población en la costa catalana[4] con el nuevo lenguaje moderno, o de lo que sabíamos de él por entonces. Mi insistencia en proyectar edificios a la manera moderna hizo que suspendiera varias veces en la escuela de arquitectura. Mi primer proyecto moderno en la escuela de Barcelona fue un edificio con cubiertas abovedadas; en Cataluña estas finísimas bóvedas, las bóvedas catalanas, no eran algo nuevo, sino algo muy antiguo. Los artesanos locales barceloneses habían desarrollado mucho estas finísimas bóvedas de ladrillo.

¿Quizás esas bóvedas tenían una influencia árabe?
Puede ser. Sin duda tienen una influencia oriental. Resulta difícil saber hasta qué punto procedían directamente de Oriente o si llegaron, atravesando los Pirineos, gracias a los maestros de obras góticos, pero sin duda son de origen oriental. Supongo que esta manera particular de trabajar el ladrillo fue importada principalmente de los países orientales, donde se construye este tipo de elementos prácticamente sin cimbras. Son una verdadera hazaña en arquitectura, incluso hoy en día.

Después de esto, el grupo que he mencionado prosperó y tuvo un gran éxito entre la gente más joven. Cuando finalizamos nuestros estudios, fundamos una especie de centro para las artes modernas en Barcelona. En un principio sólo montábamos exposiciones de arquitectura, pero más tarde también de pintura y escultura; organizábamos exposiciones de estos temas conjuntamente. El grupo constituía un pequeño club en sí

[4] Puede referirse a la Ciutat de Repòs i de Vacances (1929-1935) o al Poble d'estiueig en la Costa Brava (1929), presentado en la exposición de las Galerías Dalmau, precursora de la formación del GATCPAC. La utópica Ciutat de Repòs, situada a lo largo de la playa de Castelldefels, integra en sí misma todas las ideas del grupo acerca del sentido que debía tener el nuevo urbanismo y la nueva arquitectura. El proyecto fue publicado en la revista *AC*, 7, 1932 y 13, 1934.

mismo y arrancó justo tras la proclamación de la Segunda República Española. Corría abril de 1931, lo recuerdo perfectamente. Entonces iniciamos una pequeña revista que enviábamos por todo el mundo.[5] Era poco más que una revista de estudiantes y conseguimos que gente de la industria se interesara en anunciarse en ella. Empezamos publicando artículos no sólo de arquitectura, sino también sobre pintura moderna y sobre la relación entre la arquitectura y el urbanismo. En una ocasión, unos miembros del grupo vieron en un periódico de Madrid que Le Corbusier iba a dar una conferencia; fue una gran emoción escuchar la noticia. Elaboramos un plan muy ambicioso para intentar que Le Corbusier fuera a Barcelona. Corría el año 1927 o 1928. Por supuesto, como estudiantes no teníamos mucho dinero para pagar a alguien que ya era célebre y que cobraba muy bien por sus conferencias, a pesar de que por entonces no había construido demasiado. No obstante, conseguimos que fuera a Barcelona. A Le Corbusier le interesó la propuesta porque éramos un grupo de jóvenes estudiantes, de modo que fue a Barcelona, dio la conferencia y tuvimos largas charlas con él. Fue entonces cuando me dijo: "Cuando acabes tus estudios, ¿por qué no te vienes a trabajar a mi estudio en París?" Acepté de inmediato, e incluso antes de

[5] Revista *A.C. Documentos de Actividad Contemporánea*, publicada por el GATCPAC como parte de la estrategia de estos arquitectos para la difusión de sus ideas, con la intención de incidir en una realidad que pretendían modificar. Aparecieron 25 ejemplares de tirada trimestral entre principios de 1931 y junio de 1937. El diseño gráfico de la revista y el uso de la imagen manifestaba abiertamente la tendencia latente en toda su trayectoria como plataforma ideológica del grupo: las páginas se concebían como los paneles de una exposición, con un lenguaje incisivo e inmediato, con el fin de divulgar los principios de la arquitectura moderna y hacerlos accesibles a un público mayoritario y no necesariamente especializado, verdadero destinatario de los avances del espíritu moderno.

acabar mis estudios en Barcelona me fui a trabajar a su estudio durante unos pocos meses, después volví de nuevo en 1928 y 1929, y después nuevamente en 1931.

¿Qué tipo de obras estaba haciendo Le Corbusier por entonces?
Cuando llegué a su estudio estaba haciendo el segundo proyecto del Palacio de la Sociedad de las Naciones de Ginebra. Habían rechazado su primer proyecto y por entonces estaba haciendo una variante de este, también un proyecto muy grande para un edificio en Suiza,[6] la villa Savoie y el palacio de los sindicatos.[7] El palacio de Centrosoyus en Moscú se proyectó, aunque nunca llegó a construirse. Por supuesto, aquel fue un momento muy interesante de mi carrera, pues el estudio de Le Corbusier estaba formado por delineantes amateurs. Creo que sólo una persona de la plantilla cobraba. Éramos un montón de gente de diferentes partes del mundo, de Checoslovaquia, de Alemania, de Países Bajos y de los países escandinavos; también había un ruso, un griego y un turco. Yo representaba a la península Ibérica, y creo que también había un estadounidense, pero no había ningún francés. Llevó mucho tiempo hasta que los franceses medios aceptaron a Le Corbusier; fueron los últimos en aceptarlo.

Lo recuerdo como una época maravillosa. Conocí a gente con la que he mantenido relación durante años, como Oscar Stonorov, Albert Frey y Pierre Jeanneret, que era socio de Le Corbusier por aquel entonces. También había unos pocos japoneses, que eran muy buenos, y que han construido un montón

[6] Immeuble Clarté, Ginebra (1930-1932).

[7] Palacio del Centrosoyuz, Moscú (1928-1936).

de edificios desde que dejaron el despacho de Le Corbusier. Ahora estamos todos dispersos por el mundo, pero entonces constituíamos un grupo que trabajaba muy estrechamente y con entusiasmo. Fue entonces cuando conocí a Fernand Léger y a Picasso, gracias a mi tío Josep Maria Sert y Édouard Vuillard, lo que me introdujo en este grupo parisino. Regresé a Barcelona, volví a París, y finalmente comencé a trabajar en Barcelona. A partir de 1931, cuando la revista arrancó realmente, nuestro grupo prosperó hasta que llegó la Guerra Civil y todo quedó interrumpido.

¿Cómo se llamaba la revista?
La revista se llamaba *A. C.*, las siglas de Arquitectura Contemporánea [*sic*]. Se trataba de una revista ilustrada que también era de crítica. Más de una vez tuvimos problemas por criticar edificios que se acababan de construir en Barcelona. La revista prosperó y fue una experiencia muy interesante para nosotros porque por aquella época se estaba produciendo un gran cambio en España por la llegada al poder del gobierno republicano, del gobierno autónomo de Cataluña y del de las provincias vascas. Por entonces en España estaban sucediendo gran cantidad de cosas; el país pasó a estar muy vivo, y la arquitectura y el urbanismo aparecieron en escena. Nos interesamos entonces por los problemas de la ciudad de Barcelona y trabajamos conjuntamente con el gobierno local.

Hicimos vivienda pública y yo me involucré en el Plan General de Barcelona. Trabajamos con Le Corbusier, quien expresó su deseo de trabajar con nosotros en este plan. Hicimos una exposición en Barcelona y llevamos a la ciudad los congresos internacionales, los CIAM [Congrès Internationaux d'Architecture Moderne]; eso fue en 1932.

¿En qué momento entraste a formar parte de los CIAM?

Ingresé después de su fundación (fueron fundados en 1928 en Suiza), en su segundo congreso de Stuttgart de 1929. Después fui al congreso de Bruselas y pasé a ser el segundo delegado español; finalmente acabé siendo el primer delegado español de los CIAM. Seguí trabajando con ellos en el congreso de Atenas de 1933 y en el de 1937. Por entonces se celebró un encuentro en París y fui nombrado vicepresidente de los CIAM. También trabajé con Le Corbusier en la gran carpa que montaron en 1937,[8] donde los CIAM tenían una sección dedicada a la ciudad en diferentes fases.

Al mismo tiempo estaba trabajando para el gobierno republicano español en París; organizábamos exposiciones en un pequeño espacio que teníamos en el Boulevard de la Madeleine. Los tesoros del Museo de Arte de Cataluña se habían trasladado a París para protegerlos, de modo que también trabajé en la exposición de arte catalán. Junto a Pau Casals, Pablo Picasso y otros, formé parte del comité que trabajó en el montaje de la exposición celebrada en el museo Jeu de Paume, en las Tullerías.

Después de la exposición me pidieron que proyectara el pabellón español para el gobierno republicano en la Exposición Internacional de París de 1937; un trabajo muy interesante. No era un pabellón grande, más bien relativamente pequeño, pero tuvo mucha vitalidad dados los acontecimientos que se estaban produciendo en España; especialmente contamos con la colaboración de pintores y escultores muy interesantes y conseguimos la participación de dos personajes interesados por

[8] Se refiere al pabellón de Les Temps Modernes de la Exposición Internacional de París de 1937, obra de Le Corbusier y Pierre Jeanneret, en el que colaboraron, entre otros, el propio Josep Lluís Sert, Pierre Chareau, Charlotte Perriand y Fernand Léger.

las circunstancias que estaba viviendo España y por aquellos asuntos por los que se luchaba: Pablo Picasso y Joan Miró, quienes se ofrecieron a pintar algo para el pabellón.

¿Se ofrecieron ambos espontáneamente?
Sí, espontáneamente; fue un gesto hacia el gobierno de España, para intentar ayudar al pueblo español atrayendo a la gente hacia el pabellón, donde podrían ser más conscientes de lo que estaba sucediendo en España. Quizá fue el primer pabellón político, en especial de un país pequeño, porque, por supuesto, también un poco más allá de donde estaba el nuestro, se encontraban los pabellones de la Unión Soviética y de Alemania, que eran tremendamente grandes, muy imponentes a su manera, pero completamente diferentes en espíritu.
Teníamos un pequeño pabellón con unos árboles muy hermosos y un patio. Tuvimos mucha suerte pues, además de los artistas españoles como Picasso, Miró y el escultor Julio González, quien hizo una pieza extraordinaria, también conseguimos gente que no era española.

¿Sabía Picasso dónde se iba a colocar su cuadro?
Se acercó al pabellón y estuvimos discutiendo el tema. Me preguntó por los colores y los materiales, y le enseñé cómo iba a hacerse, el tamaño y la posición de la pared, que él estudió con bastante cuidado. El cuadro fue diseñado especialmente para esa sala teniendo muy en cuenta el espacio, la luz y otras características. Por descontado, una de las cualidades de Picasso es que es impredecible, de modo que con él nunca se sabe: puede hacer una cosa un día y no hacerla al día siguiente. En aquel entonces lo hizo porque estábamos muy unidos. Solía ver a Picasso y a un grupo de amigos cada tarde en un café. Él fue al pabellón varias veces y siempre hablábamos de esos

temas. La cosa funcionó extraordinariamente bien. El *Guernica* fue un gran éxito y posiblemente uno de los grandes cuadros de todos los tiempos, quizás el mural más importante que él haya pintado jamás. El *Guernica* tuvo una gran repercusión y permaneció en el pabellón hasta los últimos días de la exposición. Alguien sugirió que debía ser sustituido por un cuadro más realista. No quiero citar nombres, pero se trataba de un escritor muy conocido por aquella época, que puede que ya haya cambiado de opinión. No quisimos cambiar el *Guernica* porque éramos conscientes de que era una de las grandes bazas del pabellón. Hubo un grupo de gente que reconoció de inmediato su grandeza y reaccionó. Alrededor del *Guernica* se produjo una tremenda publicidad a nivel mundial. Quizá mucha gente no estaba convencida en un principio, pero tras ver la publicidad quedaron sorprendidos y persuadidos.

En la fase de proyecto se me pidió que instalara una fuente de mercurio en el centro del espacio enfrente del *Guernica*. Cuando vi la fuente me quedé horrorizado. Se trataba de un pequeño proyecto de lo menos imaginativo con un extraño tipo de piedra falsa. Era muy fea y ni siquiera se veía el mercurio. Conocía muy bien a Alexander Calder y pensé que él era quien mejor podía hacer una obra de esa clase. Me llevó un poco convencer a los responsables de que era Sandy Calder quien tenía que hacerla y de que no había ningún español capaz de hacerlo. Calder hizo un trabajo brillante. La fuente de mercurio tuvo un gran éxito e iba a repetirse más tarde en el pabellón de España en la Exposición Universal de Nueva York de 1939, pabellón que nunca llegó a construirse. De modo que fue un momento emocionante; para mí y para el grupo de gente que trabajó en el proyecto constituyó un experimento de cómo podían unirse las artes.

¿Y qué ocurrió después del pabellón?
Bueno, después del pabellón continué trabajando en varias cosas en París, pero el presagio de la II Guerra Mundial ya estaba presente. Entonces hice un par de viajes a España, un país que, por supuesto, se encontraba en un estado grave, con bombardeos constantes sobre las ciudades. Cuando finalizó la guerra a principios de marzo de 1939, decidí venir a Estados Unidos. Siempre había querido venir aquí y creí que era el momento adecuado para hacerlo, pues había sido desarraigado de Barcelona. No quería volver a España y realmente no había demasiado que hacer en Francia, con la amenaza constante de la guerra sobre nuestras cabezas.

¿Eso era lo que sentías en París?
¡Sí, claro! En el París de entonces lo sentíamos con mucha certeza. Recuerdo que estaba con Picasso cuando redactó el borrador de su testamento la víspera del Pacto de Múnich, en 1938. Todos sentíamos algo, se estaban gestando grandes acontecimientos mundiales y no podíamos seguir trabajando del mismo modo que veníamos haciéndolo. Abandoné París a principios de la primavera de 1939.
Vine a Estados Unidos y entonces me invitaron a dar una conferencia en Harvard University. Mantenía una vieja amistad con Walter Gropius, a quien había conocido en el congreso de los CIAM en la ciudad alemana de Fráncfort, en 1929. Por entonces yo no hablaba alemán —sigo sin hablarlo— y Gropius no hablaba inglés, cosa que sí hace ahora. Después del congreso también lo vi en Barcelona, pues asistió a nuestro congreso de los CIAM de 1932. Juntos pasamos unos ratos muy agradables.
Llegué a Estados Unidos con un permiso de seis meses, pero antes de que acabara ese período —en septiembre de 1939— la II Guerra Mundial había estallado. Trabajé en la biblioteca

de la Graduate School of Design de Harvard University en la preparación de *Can our cities survive?*,[9] un libro que reunía todos los temas del urbanismo. Creo que, junto a algunos libros de Le Corbusier, fue uno de los primeros en seguir ese tipo de planteamiento. No sólo consideraba los temas de la planificación urbana generales, sino que también se vinculaban a los temas arquitectónicos y urbanísticos, en los que he estado interesado desde siempre. Este fue mi primer trabajo en Estados Unidos. El libro fue publicado poco después, creo que a finales de 1941,[10] por la editorial Harvard University Press. Más tarde comencé a trabajar en un despacho de Nueva York en prefabricación de estructuras para la War Production Board, durante el período de 1941-1943.

Por entonces, gracias a mi amistad con Walter Gropius y Marcel Breuer, también me relacionaba bastante con Lázló Moholy-Nagy, conocí a Josef Albers, Serge Chermayeff y alguna de la gente del grupo de la Bauhaus. Lo interesante fue que el grupo parisino también empezó a llegar a Nueva York. Todo el mundo iba allí. Pocas semanas o meses después de que yo llegara, llegó a Nueva York Marc Chagall, a quien conocía superficialmente de París, y aquí llegué a conocerlo mucho mejor. Jacques Lipchitz, un amigo de París, llegó a Nueva York, como también lo hicieron Georges Duthuit, Yves Tanguy y mi viejo amigo Fernand Léger. Amédée Ozenfant también se encontraba en Estados Unidos entonces. Pasamos una época maravillosa juntos.

[9] Sert, Josep Lluís, *Can our cities survive?: An ABC of urban problems their analysis, their solutions based on the proposals formulated by the CIAM*, Harvard University Press, Cambridge (Mass.), 1942.

[10] En realidad el libro fue publicado en 1942.

De hecho, Piet Mondrian, también un buen amigo, vivía en el último piso de nuestra casa neoyorquina en la calle 59; solíamos vernos de vez en cuando y paseábamos juntos por Madison Avenue. De este modo, los restos del grupo parisino nos encontramos de nuevo en Nueva York.

Pasamos un período maravilloso en una pequeña casita que habíamos alquilado en Long Island,[11] lugar donde pasábamos los fines de semana simplemente con litros de un muy buen vino californiano; allí se produjeron algunos debates muy interesantes. Por extraño que pueda parecer, fue una continuación de cosas que venían de antes, aunque, al mismo tiempo, por descontado, nos íbamos familiarizando con la situación estadounidense y con amigos de allí. Teníamos amigos estadounidenses, como Sandy Calder, a quien conocíamos de la época de París. Lo veíamos a menudo y pasamos algún tiempo con él en su casa de Connecticut. Llegué a pasar algún tiempo con Gropius en su casa. Así que para nosotros fue un período muy interesante y excitante de nuestras vidas y que duró el tiempo de la guerra.

Como ya he dicho, entonces trabajaba para la War Production Board ideando estructuras que pudieran construirse y desmontarse con facilidad. Algunas de ellas tenían que exportarse y enviarse al extranjero. Me asocié con Paul Lester Wiener, quien

[11] En los años en que Sert se estableció en Nueva York completó el proyecto de la primera de sus viviendas americanas en Locust Valley, Long Island (1947-1949), donde fijaría su residencia hasta su traslado a Cambridge (Mass.) en 1953. Diseñada a partir de una construcción existente, la casa de Long Island refleja los interrogantes que asaltaban a Sert en un momento en que se debatía entre el trabajo de arquitecto y el de urbanista, como pone de manifiesto el desmesurado vacío de la sala de estar, a medio camino entre lo doméstico y lo comunitario. En esta "plaza pública", donde las más valiosas muestras de arte de vanguardia se mezclaban con variados objetos de procedencia modesta, se reunirían asiduamente artistas e intelectuales que, como Sert, habían tenido que abandonar Europa para instalarse en Nueva York.

tenía un despacho en Nueva York, y formamos un grupo llamado Town Planning Associates. Nos dedicamos al campo del urbanismo y la planificación urbana; poco más tarde, durante la guerra, trabajamos en prefabricación y después fuimos a Sudamérica.

En Sudamérica hicisteis muchos proyectos, tanto arquitectónicos como de urbanismo.
Empezamos a trabajar en proyectos en Sudamérica antes de que acabara la guerra; en 1946 trabajamos primero en Brasil y más tarde en Perú. Justo después de la guerra, en marzo de 1946, fuimos a Brasil, trabajamos allí durante un tiempo y nos familiarizamos con aquel país. Después, a finales de 1947, volvimos y fuimos a Yucatán, a Centroamérica y a Perú, y trabajamos allí durante seis meses.

Como he dicho, ya había estado en Brasil en 1946, mi primer viaje, pero más tarde, a finales de 1947 y principios de 1948, fui a Perú. Después trabajé en Colombia durante muchos años, primero en el plan director para la ciudad de Medellín y después para el de Cali.

Se suponía que Le Corbusier iba a trabajar en Bogotá y, de hecho, trabajamos juntos en el plan director de la ciudad. De modo que de nuevo se presentó la oportunidad de trabajar con él, cosa que no ocurría desde hacía muchos años. Fue una experiencia muy agradable. Trabajamos juntos en Bogotá y viajábamos a Sudamérica desde Nueva York. Le Corbusier se quedó en nuestra casa de Long Island algún tiempo. Nos encontramos en su casa en el sur de Francia y trabajamos en parte allí, en parte en Nueva York y en parte en Bogotá. Aquello duró unos cuantos años y después del proyecto para Bogotá, el gobierno venezolano y la Steel Company estadounidense nos pidieron que proyectáramos algunas de las nuevas ciudades del país en colaboración con un grupo venezolano. Después de

Venezuela empezamos a trabajar en Cuba, en un proyecto que se acabó justo el julio pasado. Siempre me ha interesado la arquitectura como una extensión no sólo de los problemas técnicos, sino también de los problemas humanos. Me interesa mucho esta faceta: cómo esto constituye una expresión de un modo de vida y de ciertas posturas vitales. Quizás estaba más interesado en una expresión menos abstracta de la arquitectura que algunos de mis colegas. Por supuesto, en cierto sentido el resultado tenía que ser satisfactorio, una obra de arte. Siempre he defendido este punto de vista y la conexión de la arquitectura con la pintura y con el resto de bellas artes, con el mundo de la visión, considerándolo en un contexto más amplio. También me interesaba mucho cómo iba a cambiar la arquitectura, no sólo por los nuevos materiales que estaban apareciendo en el mercado, sino porque las nuevas necesidades requerían nuevos materiales. Esto significaba que existía una nueva aproximación a la vida y un nuevo modo de vida, y que las ciudades se estaban transformando. Trabajaba con un grupo de jóvenes en los CIAM y todos éramos conscientes de los problemas de la arquitectura; es decir, desde cada uno de los edificios hasta los problemas de la producción en serie y la industrialización de edificios. Pero entonces vimos que todo aquello también guardaba relación con las ciudades y su desarrollo; una cosa conducía a la otra. No hay fronteras reales, no hay límites, de modo que nos fuimos interesando cada vez más por problemas humanos, sociales, económicos, técnicos y estéticos. Todos ellos se unían para hacer que la arquitectura fuera más interesante para nosotros.

Por supuesto, tras haber vivido los cambios ocurridos en España, haber visto la guerra en Europa, lo que se produjo antes y después de la II Guerra Mundial, lo que estaba sucediendo con el desarrollo en los países sudamericanos, etc., cada vez me

involucraba más en ese mundo que se encuentra entre la arquitectura de edificios concretos y la arquitectura de la ciudad, la estructura de problemas mayores. En esto ha consistido mi trabajo durante los últimos años. Aunque he seguido proyectando edificios y los he construido siempre que he podido, he dedicado mucho tiempo a los problemas de lo que hoy podríamos llamar urbanismo. Lo que me resulta interesante y muy emocionante es que cuando yo comencé a hablar de estos temas en Estados Unidos, a la mayor parte de la gente le eran absolutamente indiferentes. Los arquitectos pensaban que estos problemas no tenían que ver con ellos, y a los urbanistas simplemente no les interesaba ese tipo de mundo físico. Hoy en día los arquitectos han ampliado su punto de vista para abarcar no sólo los edificios, sino también los barrios y partes de las ciudades, al menos en lo que se refiere a los problemas del *urban renewal*.[12] Los urbanistas sienten que necesitan que algunos de ellos tengan formación en el diseño de proyectos.

Debo decir que la situación ha cambiado totalmente desde las primeras conferencias que impartí en Harvard University, en las que intenté resumir el contenido de mi libro *Can our cities survive?*, ayudado por las imágenes que utilicé para ilustrar el libro, hasta llegar a la situación actual. Creo que hoy hay una conciencia que entonces no había; nadie era consciente de estas cosas. Se daba más importancia a los problemas de detalle y otros temas que no incluían precisamente la visión global del

[12] La *urban renewal* (renovación urbana), o *urban regeneration* (regeneración urbana), alcanzó su punto álgido entre finales de la década de 1940 e inicios de la de 1970. Aunque tuvo su origen en el desarrollo de barrios residenciales y zonas comerciales, causó un efecto enorme en el paisaje estadounidense y a menudo dio como resultado una gran expansión urbana *(sprawl)* y la destrucción de barrios consolidados socialmente [N. del T.].

asunto. Creo que en la actualidad se piensa que ambas cosas tienen que cuidarse. Los detalles no pueden desatenderse, pues son tan importantes como cualquier otra cosa. Los edificios tienen que hacerse realidad, pero creo que existe una conciencia de la situación global que por aquel entonces no existía. Creo que esta conciencia ha ido extendiéndose tremendamente entre la opinión pública, la prensa y las revistas populares. Yo entonces ya era consciente de ello en Estados Unidos, pues estas cuestiones tenían un eco mucho mayor que en Europa. Recuerdo que una de las ilustraciones para el libro *Can our cities survive?* era una composición que hice con titulares de periódicos estadounidenses que trataban el problema de las ciudades. También recuerdo haber ido a Londres en una ocasión para intentar conseguir información acerca de este tema en una de sus grandes bibliotecas. No supieron dónde ubicar mis preguntas porque estaban atados a la arquitectura y a los edificios, al tiempo que no se preocupaban demasiado por la estructura de las propias ciudades.

¿Cómo llegaste al mundo de la enseñanza?
Al principio no quería entrar en absoluto en el campo de la enseñanza porque tenía mi propia profesión independiente y me había pasado toda la vida trabajando libremente en ella, pero finalmente Walter Gropius me convenció de que se trataba de algo importante. Cuando vino a verme el presidente de Harvard University, James Bryant Conant, le dije que quería reorientar la escuela y darle un cierto enfoque respecto a los problemas de la arquitectura y del urbanismo, pero que al mismo tiempo quería tener bastante libertad para hacer mi propio trabajo. Acepté el puesto como un trabajo a tiempo parcial.
Llegué a Harvard en 1953, en la misma época que proyecté el estudio para Joan Miró en Palma de Mallorca. También construí

Josep Lluís Sert en la sala de su casa de Cambridge, frente al mural de Joan Miró.

un gran proyecto para la embajada de Estados Unidos en Bagdad, he elaborado el plan de La Habana, que ahora se va a hacer público, al igual que el palacio presidencial para esta misma ciudad. Estaré fuera durante unas pocas semanas. Y ahora estoy trabajando en la Fondation Maeght, en el sur de Francia. Me interesaba encargarme del cuarto año de la escuela con el que había estado trabajando Walter Gropius, la clase magistral, como comúnmente se la llama, pues en este curso no sólo hay gente de todas las escuelas estadounidenses, sino también de prácticamente todas las del mundo. Se trata de un grupo reducido de gente que viene a Harvard a buscar algunas soluciones y una cierta aproximación filosófica al urbanismo. Esto es lo que tratamos de hacer y resulta muy estimulante trabajar con este grupo de gente joven. Es algo que te mantiene al día de los problemas del mundo. De otro modo, en el despacho, uno está condenado a pasar de moda y olvidar algunas de las cosas que están sucediendo a nuestro alrededor. Si trabajas con un grupo de estudiantes tienes que estar al día.

En primer lugar deberíamos preguntarnos si en este momento es deseable combinar arquitectura, pintura y escultura. Como arquitecto y urbanista creo que no sólo es deseable, sino que en ciertos casos es necesario. La arquitectura hoy tiene que ser más funcional y no puede existir sin un sentido de los valores plásticos. El arquitecto, al igual que el escultor o el pintor, necesita un sentido de dichos valores; sin ellos producirá edificios, pero no serán arquitectura. En estos momentos la arquitectura puede tener una actitud pictórica o escultórica, y la pintura y la escultura pueden tener sensibilidad arquitectónica. Se trata de artes hermanas que tienen mucho en común.

¿Cómo pueden combinarse estas tres artes? Se pueden combinar de diferentes maneras, que se pueden clasificar en tres categorías: integral, aplicada y relacionada. Creo que la primera categoría no ha sido mencionada en este simposio en el que nos encontramos. Cuál es la mejor manera y cuál de estas tres categorías se utiliza en cada uno de los casos dependerá en gran parte del carácter y de la función de los edificios, y de los propios artistas y de la naturaleza de su obra.

La postura integral está ligada a la concepción del propio edificio. Con frecuencia el arquitecto actúa como escultor o pintor, o se establece una colaboración estrecha entre arquitecto, pintor y escultor. Sus tareas no pueden estar separadas y esta colaboración tiene que llevarse a cabo de principio a fin. En pocas palabras, tienen que constituir un equipo perfectamente integrado. Encontramos ejemplos de esta categoría en los templos hindúes, en muchas catedrales góticas y románicas, en la obra de Miguel Ángel, Francesco Borromini, Gian Lorenzo Bernini, José de Churriguera y Antoni Gaudí.

En el caso de obras de arte para un lugar específico, en primer lugar se concibe el edificio; su vida se intensificará mediante la cooperación del pintor o el escultor, pero será el arquitecto

quien perfile su obra y quien asigne el espacio donde tiene que ubicarse. En este caso, no cabe otra manera de resolverlo. Ben Shahn explicaba, con razón, cómo se hacen las cosas, pero en muchas ocasiones no puede hacerse de ningún otro modo y, a veces, cuando no se produce la colaboración del pintor, no siempre la culpa es del arquitecto.

La participación del pintor o del escultor se reduce a una parte del edificio. El arquitecto debe saber qué quiere de ellos y estar familiarizado con su obra; creo que esto último es tremendamente importante. Pienso que este tipo de colaboración puede tener éxito si se han sentado previamente alrededor de una mesa, han crecido juntos y han concebido y desarrollado juntos sus teorías e ideas, de manera que cuando llega el momento de colaborar, están preparados para hacer algo juntos, se entienden mutuamente y hablan el mismo lenguaje. Repito: el arquitecto debería saber qué quiere de los artistas y estar familiarizado con su obra. La mayor parte de los ejemplos que conocemos que combinan arquitectura, pintura y escultura son de este tipo.

Por último, la arquitectura, la pintura y la escultura pueden estar simplemente relacionadas entre sí, cada una trabajando de un modo independiente. Los mejores ejemplos de este tipo son ciertos grupos de edificios con ciertas relaciones. Pertenecen más al campo del urbanismo que al de la arquitectura, pero creo que son tremendamente importantes. La escultura y la pintura se suman para enriquecer estos conjuntos, que pasan a ser mejores que las diferentes partes. Al igual que los instrumentos de una orquesta —como James Johnson Sweeney ha mencionado anteriormente—, cada uno de ellos desempeña su papel, pero lo que cuenta es el efecto de conjunto. Contamos con ejemplos sobresalientes en algunos de los edificios más interesantes del mundo, lugares como la Acrópolis de Atenas,

donde el paisaje se integra con la arquitectura y la escultura. Cuando uno va a Atenas, resulta sorprendente observar este hecho, pues generalmente la historia del arte no nos ofrece en absoluto esa visión. Otra cosa también importante en la Acrópolis es que ha desaparecido gran parte de lo que había. Las esculturas —o gran parte de ellas— han sido sustituidas por copias o se encuentran gravemente dañadas; el color ha desaparecido por completo y nuestros respetuosos arqueólogos no se han atrevido a restaurarlo.

En Florencia tenemos otro ejemplo sorprendente donde todas esas cosas se han unido, y en Venecia otro asombroso de cosas que han desaparecido completamente. Las dos columnas de la *piazzetta* adyacente a la plaza de San Marcos, la Biblioteca de San Marcos, la Loggetta de Jacopo d'Antonio Sansovino, el *campanile*, el Palacio Ducal y, por supuesto, la Procuraduría vieja y la nueva; todos estos elementos pertenecen a períodos diferentes, están todos reunidos y juntos interpretan una sinfonía maravillosa. Ninguno de los edificios por separado, ninguna de las esculturas fuera del lugar donde está sería la mitad de interesante de lo que lo es hoy. Aquí tenemos un ejemplo perfecto de un grupo sinfónico.

Existen, por tanto, diversas maneras de combinar pintura y arquitectura. Resulta muy difícil definirlas rigurosamente o delimitarlas, y no deberíamos hacerlo. Deberíamos simplemente clarificarlas más; esta es la tarea principal. En la actualidad no disponemos de un lugar donde puedan reunirse, ya no existe el contenedor. En el pasado había lugares de encuentro —el ágora, el foro o la plaza de la catedral— que también eran lugares de encuentro para la gente y que constituían el corazón de la ciudad. El crecimiento urbano y la especulación incontrolada han destrozado estos centros de vida y de cultura, y no queda nada comparable en nuestras ciudades actuales. Al volver

a planificar la ciudad tendremos que proporcionar estos lugares de encuentro y traducirlos al lenguaje moderno. Naturalmente, con esto no quiero decir de ningún modo que debamos intentar reproducir las cosas del pasado, pero deberíamos tener en nuestra vida actual algo que, de alguna manera, exprese lo que expresaban aquellos centros del pasado. Este tipo de lugares son necesarios para la educación de la gente y serán de nuevo los lugares de encuentro para las artes.

La necesidad de lo superfluo es tan antigua como la propia humanidad, algo que debería reconocerse abiertamente y poner punto final a las actitudes puritanas y engañosas que intentan encontrar justificaciones funcionales a elementos francamente superfluos al juzgarlos mediante los severos estándares arquitectónicos de la década de 1920.

Cuando abordamos los problemas de planeamiento y de reestructuración de las ciudades se hace patente que el tratamiento de las agrupaciones de edificios públicos y de sus espacios abiertos relacionados requiere de esta unión de las artes para que adquieran una expresión arquitectónica más generosa. Estos son los lugares donde el urbanista desea establecer centros de vida comunitaria activa: el corazón del pueblo, del barrio urbano y de la propia ciudad. Tales lugares constituirían una medida de lo que puede lograr el arte moderno, que hoy sólo vemos diseminado en colecciones de arte o en museos.

El estímulo visual de nuestras ciudades está controlado por los anuncios comerciales que están en contacto con la gente, pero las obras de los grandes creadores de nuestro tiempo no se muestran en los lugares de reunión pública. Desafortunadamente, las obras van del estudio del artista al congelador de los museos, donde se reúnen y pasan a pertenecer a la historia. Se suman al pasado antes de encontrarse con el presente.

Reunamos pintura, escultura y arquitectura en los centros vivos de nuestras comunidades. Las condiciones de vida están cambiando en todo el mundo y encuentran una nueva expresión en el urbanismo. Deberíamos admitir que algún día Nueva York tendrá un centro mejor que Times Square. Esta gran ciudad celebró el final de la guerra más grande de la historia en un cruce cerrado temporalmente al tráfico. Si la vitalidad de Times Square pudiera expresarse en un centro cívico planificado, donde los artistas creativos pudieran expresar sus ideas, sería el mejor centro artístico vivo que pudiéramos imaginar. En ese lugar podrían utilizarse todos los medios de expresión: color, luz y movimiento. Hoy no podemos pensar sólo en términos de estatuas de bronce o murales estáticos pintados para la eternidad, a excepción de algunos de los ejemplos antiguos.

El edificio de la sede de las Naciones Unidas de Nueva York constituye otro lugar de encuentro para los pueblos del mundo. Se trata de algo que no se ha hecho nunca antes en nuestra cultura, una oportunidad extraordinaria para la expresión del arte internacional. Sería un ejemplo de la fuerza y de la vitalidad del arte de nuestro tiempo. Si esa oportunidad no se da, no sé cómo los artistas podrían utilizar su obra y mostrarla al público. La ausencia de arte en este lugar significaría un fracaso. Mientras otras obras de arte encuentran su lugar en ese edificio, ¿por qué no coger el *Guernica* de Pablo Picasso, el mejor mural de los últimos siglos, y colocarlo en el vestíbulo del nuevo edificio de la Asamblea General de las Naciones Unidas en lugar de en un museo? El *Guernica* pertenece a los pueblos del mundo y si estos pueden verlo quizá les ayude a recordar algo.

Conclusión

La impresión que me llevo de este simposio es que los arquitectos están más ansiosos por hacer algo por los pintores que los pintores por los arquitectos. Al menos a los arquitectos nos preocupan los problemas e intentamos ver qué se puede hacer. Creo que los pintores son simple y llanamente perezosos. No están haciendo nada y no piensan en nada que pueda hacerse. Se quedan sentados esperando a que les llegue el encargo. Creo que su error se debe a que nosotros los arquitectos vemos quizá más allá de nuestro problema; no del problema de los pintores, sino del nuestro. Nosotros vemos más allá, allí donde pueden reunirse el pintor, el escultor y el arquitecto.

Creo que la mayor parte de los pintores aquí presentes todavía sigue pensando: "Bueno, si conseguimos un encargo, será para un gran vestíbulo de un edificio de viviendas, para un banco o para un edificio de oficinas". Comenzaría diciendo que creo que esos son lugares equivocados para las pinturas. Si yo fuera pintor, no me entusiasmaría demasiado conseguir este tipo de encargos, pues creo que nadie observa un cuadro al entrar en un banco o al salir corriendo a diario de un edificio de oficinas para coger el tren.

Creo que el asunto consiste en que estamos divorciados. Ha pasado mucho tiempo desde que la arquitectura y la pintura estaban unidas y hemos perdido el hábito de colaborar en esta materia. No nos reunimos en Nueva York, nadie puede reunirse en ningún sitio. Quedamos en un bar y no tenemos tiempo para hablar, o nos encontramos en la calle o en un autobús, que tampoco son lugares aptos para hablar. Por lo general estas cosas se deciden hablando, debatiendo, estando juntos y, finalmente, descubriendo que ciertos arquitectos (no todos), ciertos pintores (no todos) y ciertos escultores tienen en común ideas que les permiten trabajar juntos como un equipo. Insisto

en que cualquier buena colaboración es un trabajo en equipo, y si dicho trabajo en equipo no se produce, si el equipo no existe, la colaboración resulta prácticamente imposible. Un arquitecto no sabe a qué pintor recurrir. Habla con alguien que le dice: "¿Por qué no trabajas con fulano?" No conoce al pintor ni su obra y los resultados son nefastos. Sin embargo, a pesar de ello, lo que ha hecho Walter Gropius en Harvard University[1] constituye al menos un intento por reunir pintura, escultura y arquitectura en el lugar adecuado, donde la gente puede tener en cuenta las obras, donde se tiene tiempo para verlas a voluntad al ir y venir por aquellos espacios abiertos; este al menos es el lugar correcto para ubicar pintura, escultura y arquitectura. Si el resultado es o no satisfactorio, puede que no sea culpa de Gropius ni del resto de gente implicada; es pura casualidad.

Antes de terminar querría aclarar lo que dije respecto a Times Square. Creo que la pintura y la escultura pertenecen a un lugar que está vivo, de otro modo no resultan interesantes. Creo que la pintura y la escultura estarían mejor en Times Square que en el Rockefeller Center o en el edificio de las Naciones Unidas. Creo que ese es el lugar donde un pintor y un escultor también pueden hacer obra creativa. Estoy de acuerdo con mi amigo Haskell, quien habló de las ampliaciones y de la gran estación

[1] Tras su traslado a Cambridge (Mass.) para dar clases en la Graduate School of Design de Harvard University, en 1945 Walter Gropius fundó el estudio The Architects' Collaborative con un grupo de arquitectos jóvenes. Por encargo de la universidad, en 1950 proyectó el edificio del Harvard Graduate Center, también conocido como Harkness Commons, que sería el primer ejemplo de la nueva arquitectura moderna en el campus. Una de las características más destacadas del edificio, que lo hacía particularmente relevante para Sert en el marco de su discurso sobre la integración de arte y arquitectura, es el número de obras de vanguardia que ocupaban los distintos espacios: Herbert Bayer, Josef Albers, Jean Arp, György Kepes, Richard Lippold y Joan Miró colaboraron con obras de carácter mural y escultórico.

central de Nueva York: es uno de los espacios públicos más bellos del mundo y, sin duda, la catedral más bella de Nueva York. Pasa algo asombroso. Un pobre muralista trabaja allí durante meses en un andamio y nadie ve su obra, se intenta pintar un techo y nadie lo ve; hubiera sucedido lo mismo con algo hecho a la manera antigua.

Me temo que hoy la mayor parte de pintores modernos, si consiguiera un encargo de este tipo, hubiera intentado pintar de nuevo al óleo en un gran lienzo, casi todos un fresco, y nuevamente nadie lo hubiera visto, mientras que una fotografía en color, sea buena o mala, te golpea en la cara al entrar; no puedes dejar de verla. Es muy poderosa y está muy pero que muy viva. Creo que en la gran estación central de Nueva York se ha hecho una cosa maravillosa y que necesita del espíritu creativo de un escultor, un pintor y de alguien que pueda jugar con el movimiento y con los diversos elementos modernos que pueden utilizarse allí, en un gran espacio. Al referirme a Times Square, estos son los elementos que tengo en mente.

La integración de las artes visuales
1955

Hoy en día vivimos un período y una civilización de la que nos sentimos muy orgullosos. Sin embargo, entre todas las cosas maravillosas que hemos estado haciendo en los campos de la ciencia, de los nuevos medios de producción, de la comunicación, etc., hay una cosa de la que todavía no podemos sentirnos orgullosos: nuestras ciudades. Si las observamos en términos de crecimiento o de producción, nuestras ciudades son lugares extraordinarios y pueden expresar la "civilización" actual. No obstante, ¿son una expresión elevada de lo que nos gustaría llamar nuestra cultura?

Creo que no podemos decir que nuestras ciudades constituyan un ejemplo satisfactorio de ella. Si consideramos las mejores zonas de nuestras ciudades actuales en lo que se refiere a buenos lugares donde vivir, y las comparamos con lo se podría desarrollar si en dichas áreas se aplicaran las técnicas y el conocimiento moderno de proyecto y planificación, entonces están muy retrasadas respecto a nuestra época. Debemos reconocer que si no transformamos el entorno físico del hombre, en especial el entorno urbano, concienzuda y radicalmente, de modo que hagamos de él un lugar donde no sólo se tome en consideración la dignidad del hombre, sino que se convierta en el objeto principal de nuestros planes, realmente no habremos conseguido hacer nada representativo de nuestra cultura.

Muy a menudo se llama a la arquitectura "la madre de las artes". No estoy de acuerdo con ello. La ciudad es la verdadera madre de las artes, pues, tal como las conocemos, las artes nacieron en la ciudad. Son producto de nuestra cultura cívica y fue en las ciudades donde prosperaron y se desarrollaron. Cuando las ciudades eran ejemplos de la cultura a la que representaban, fueron lugares de encuentro de las artes. Se produce una coordinación de las artes cuando se produce un período de urbanismo altamente desarrollado. Las ciudades libres de Grecia, y más tarde las ciudades europeas de alrededor

del siglo XIII, fueron ejemplos típicos de períodos en los que se producía una integración de las artes, períodos en los que el hombre desarrolló y equilibró el entorno físico. Esto sucedió durante el período gótico y en pleno barroco, cuando se desarrollaron los grandes conjuntos de Versalles, Bath y Nancy, complejos donde se unían las artes, que estaban vivas y coordinadas entre sí. La arquitectura, la pintura y la escultura parecían surgir de mentes que estaban relacionadas de un modo muy cercano y tenían muchos puntos en común.

En las últimas décadas hemos sido testigos de un divorcio entre las artes, un divorcio que en realidad se inició en el siglo XIX con una actitud *revival*, cuando los arquitectos tomaban cada vez más cosas del pasado y renunciaban gradualmente a cualquier cosa que tuviera que ver con la vida real del período. La conexión entre la arquitectura y las artes académicas "oficiales" fue en gran parte responsable de este distanciamiento entre las artes vivas del período y la propia arquitectura.

Una de las grandes dificultades actuales consiste en que, tras este largo divorcio entre las artes, por lo general el arquitecto no está preparado para su integración, como tampoco lo están el escultor o el pintor. Se pelean porque no tienen experiencias en común y no entienden qué está intentando hacer el otro. Vivimos en un período en el que otorgamos una gran importancia al individuo. El nombre y la firma se vuelven tremendamente valiosos. Estamos obsesionados con las personalidades, algo que ha sido fomentado por la prensa, la radio y otros medios publicitarios. Hemos llevado el individualismo al extremo. Se ganaría mucho si se unieran las diferentes personas activas en las disciplinas visuales, como se hace en el mundo de la música, donde una orquesta toca una sinfonía en vez de que cada uno de los músicos aisladamente toque su violín sin tener en cuenta qué está haciendo el resto de músicos.

No lograremos la integración de las artes visuales mientras sigamos estando tan apartados. Tiene que haber una comunidad de ideas, de experiencias, más oportunidades para el encuentro. Para el pintor y el escultor existe una necesidad creciente de abandonar la galería de arte. Las pequeñas etiquetas y los números de catálogo están muy bien, pero una vez que el artista se percate de que puede hacer algo más en el campo de la escultura y de la pintura, que puede hacer que su obra entre en contacto con la vida e integrarla con los edificios y los espacios públicos, entonces creo que su obra se convertirá en una expresión de nuestra época. Uno de nuestros grandes errores consiste en nuestra insistencia en clasificar y en separar las artes. Las artes fluyen juntas y son miembros de la misma familia.

En muchas ocasiones en el pasado, las paredes se utilizaban para narrar historias o hechos históricos, pero en muchas otras las superficies de las paredes se veían animadas porque el artista y el arquitecto sentían que la pared cobraba vida al recibir un determinado tratamiento, al ofrecérsela al escultor o al pintor para que trabajara en ella, hecho que la hacía más interesante y excitante. Sin dejar de ser funcional, la arquitectura puede dar mayor satisfacción añadiendo ciertos elementos que no competirán con la función en sí.

La escultura debería ser concebida conjuntamente con un edificio, pues puede desempeñar un papel importante en hacer resaltar partes del edificio y darles mayor vida e interés. La arquitectura en sí puede convertirse en una pieza de escultura y debería tener ciertas cualidades escultóricas de plenitud de volumen y de forma, y efectos diversos cuando la luz del sol cambia. Esto proporciona un interés escultórico a todo buen edificio. Por limitación o eliminación de elementos, hemos llegado a un momento en el que se han perdido las cualidades escultóricas de los edificios. Por desgracia, la mayor parte de

las veces la escultura está completamente separada del edificio; se trata de algo que se coloca en el edificio más que algo que pertenece a él. Hoy en día la escultura ha caído tan bajo en lo que se refiere a su emplazamiento en las ciudades que ahora puede verse a un pobre general de bronce montado a caballo entre semáforos en verde y en rojo en el cruce más ajetreado de la ciudad; nadie puede mirarlo realmente, a no ser que quiera arriesgar su vida al cruzar por ahí, y ni siquiera entonces puede tener el ángulo de visión adecuado.

No cabe duda de que, dado el estado de nuestras ciudades actuales, no existe un verdadero contenedor, un lugar donde pintura, escultura y arquitectura puedan exponerse y relacionarse de una forma adecuada. Nuestras ciudades se han convertido en vías públicas ajetreadas, cruces y calles congestionadas. No hay lugar para el silencio, para la contemplación. En las ciudades antiguas había lugares donde la gente se podía mover, donde tenía la oportunidad de vivir en un espacio rodeado de formas escultóricas y arquitectónicas con una relación real y apropiada.

En la actualidad, las nuevas técnicas de publicidad, de luz, de forma, de color y de elementos en movimiento ofrecen un campo de acción estupendo para que el artista configure los lugares donde poder visualizar dichos elementos, lugares donde exista un poco de orden y de armonía, donde la arquitectura, la escultura y la pintura realmente puedan integrarse en un todo. Si están adecuadamente proyectados por artistas, arquitectos y urbanistas, en estos lugares cabría la posibilidad de mostrar obras de lo más extraordinarias, con los materiales más extraordinarios. No tendría nada que ver con aquello que conocemos del pasado, sino que sería algo que pertenecería a nuestro tiempo. Creo que la tendencia se dirige en esta dirección y confío que en un futuro cercano podamos ver algún resultado.

Joan Miró. Pintura para grandes espacios*
1961

* El texto tenía unas anotaciones manuscritas sobre los temas que debían tratarse:
- Pintura, escultura y arquitectura integradas en los espacios para habitar.
- Espacios en cuanto a su relación con las artes. Desaparición de los límites.
Contribución al entorno físico global. El color recuperado en la arquitectura y
la escultura. Ampliación de nuevas técnicas constructivas en las artes visuales.
- La idea de Miró respecto a los factores relacionales. Proyecto para la ONU en
Nueva York. Experimentos en Barcelona y en el Pabellón de la República Española.
- El museo de Saint-Paul-de-Vence, un escenario para experimentos. Planta del
pueblo. Diversidad de escalas precisas en los espacios, desde los más cerrados
a los abiertos. Salas sin techos o patios. Terrazas y jardines; el Laberinto.

La mejor base para una verdadera integración entre pintura, escultura y arquitectura es un profundo entendimiento entre el arquitecto y el pintor, el escultor o el pintor-escultor. Este entendimiento presupone un conjunto de opiniones compartidas, frecuentes intercambios de ideas, comunicación y amistad. Por parte del pintor también requiere un interés y una conciencia del espacio y de las relaciones espaciales, el comportamiento y la naturaleza de los materiales y su textura y, por último, pero no por ello menos importante, del tratamiento de la luz, pues es la luz, natural y artificial, la que hace que todo aquello que es visual cobre vida.

En muchos sentidos, la expresión "pintura mural" está pasada de moda y nos trae a la memoria edificios de otras épocas, pesados e inmutables, con nobles muros de mampostería y espacios cerrados de una manera rígida. Nos recuerda a las salas renacentistas, con frescos de suelo a techo, donde la arquitectura (tanto la falsa como la real) se funde con la pintura y la escultura sin unas líneas claras de delimitación. A veces resultaba hermoso, pero otras veces insoportable e invivible, algo completamente inconcebible hoy en día.

Las pinturas que pueden coexistir con los edificios modernos como una parte esencial de los mismos tienen que respirar su mismo espíritu y verse animadas por la misma luz. Únicamente un entendimiento desde el inicio entre el pintor, el escultor y el arquitecto puede producir como resultado un todo o un conjunto.

Esto sucedía cuando "las catedrales eran blancas" y jóvenes, cuando los constructores, los arquitectos, los artesanos, los pintores y los escultores compartían las mismas ideas y los mismos ideales, cuando trabajaban para Dios y estaban cerca de la gente. En aquellos edificios, simples hechos realistas y símbolos oscuros conseguían convivir y compartir el espacio disponible en escenarios, paredes o vidrieras.

Conozco a Joan Miró desde hace muchos años, al Miró pintor, al escultor y a la juventud que lleva dentro. Esta juventud (infantilismo para quienes no lo comprenden) hace que siempre vea las cosas de un modo diferente, nuevo y vivo. El mundo de Joan Miró es un mundo de búsqueda y descubrimiento constantes. Su interés oscila entre los objetos más pequeños y los espacios más vastos, y abarca un mundo ilimitado de cuyas relaciones es especialmente consciente. En muchos aspectos, su actitud ante la pintura es análoga a la de un viajero espacial. Su gran contribución consiste no sólo en aquello que coloca en sus lienzos, sino también en lo que omite. Los espacios que hay entre las zonas pintadas, los vacíos silenciosos, son las mejores partes de algunos de sus cuadros. Su aguda mirada coloca, como nadie más puede hacerlo, diferentes objetos (de la más variada naturaleza) en sus relaciones adecuadas, en la posición y a la distancia correctas uno del otro. Dadle un montón de trastos y pronto se habrá montado un Miró, cobrará vida.

Esta facilidad para relacionar constituye una cualidad, o aproximación, arquitectónica que hace que Miró esté especialmente hecho para moverse con facilidad por espacios amplios con una conciencia de su escala. En Nueva York vi cómo resolvió un enorme proyecto para un espacio público en un par de horas. Miraba el espacio y las paredes, los objetos y la luz, y sus formas tomaron posiciones precisas en su mente en aquel

espacio y en aquellas paredes. No era su intención tomar toda la superficie de la pared y pintarla, sino más bien limitar su trabajo a pequeños puntos focales donde unos colores y unas formas violentas se concentrarían y se sostendrían por sí mismas. Entre medio de ellas quedarían los muros silenciosos, pero la pintura, la escultura y los objetos tridimensionales (que incluían un reloj de pared) estarían a las distancias adecuadas y con una relación correcta. Este tipo de pintura puede dar mucha vida y animación a los espacios arquitectónicos, proporcionando puntos de tensión y de énfasis visual. Puede funcionar con la arquitectura actual y no contra ella. En concepto es algo opuesto al camuflaje tradicional del Renacimiento, que cubría estancias enteras; es un no mural.

En muchos sentidos, esta postura se encuentra próxima a las pinturas prehistóricas de las cavernas que, dispersas en grandes áreas, vuelven a la vida gracias a la luz de las antorchas, apareciendo y desapareciendo en espacios continuos interminables. Es bien conocido el interés que tenía Miró por el *graffiti* y por los diversos tipos de dibujo de las paredes; de ellos y de los pintores de las cavernas ha sabido sacar una lección.

En años recientes Miró ha desarrollado un gran interés por la "escultura monumental", una expresión que es tan vieja e inapropiada como "pintura mural" cuando hace referencia a las visiones y actitudes de Miró ante obras de gran escala. Su monumentalidad es diferente, una monumentalidad desprovista de clichés y de pomposidad. En la obra de Miró no existen barreras entre la pintura y la escultura. Los objetos tridimensionales policromados, bien sean encontrados o creados ex novo, pueden formar parte de un amplio proyecto de pintura; viven relacionados unos con otros y con los espacios en los que existirán, junto con las texturas a su alrededor en suelos, paredes y techos; pueden formar parte de una entidad o conjunto y, a través

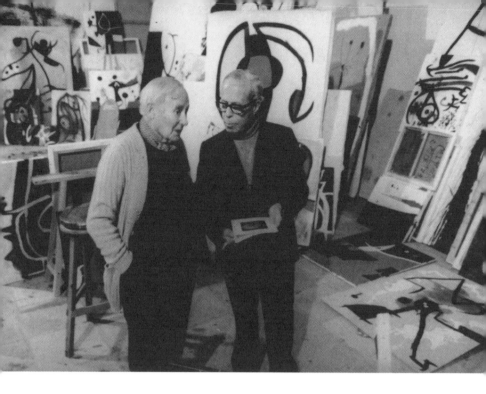

Josep Lluís Sert y Joan Miró en el taller del pintor en Palma de Mallorca.

de los espacios vacíos sin pintar, se mirarán entre sí atenta, silenciosamente y en tensión.

El entendimiento y la afición de Miró por los objetos y las formas populares le hacen estar más cercano a la gente, a la gente primitiva y genuina que, como los niños, mira directamente las cosas (antes de descubrir la televisión) y disfruta de la vida, de los colores puros y de las formas fuertes. Miró podría hacer que una plaza pública fuera un lugar más alegre, engalanándola para diferentes ocasiones. También podría apoderarse de un pueblo mediterráneo y transformarlo, hacer de él un lugar único donde la gente viviera con sus obras, que se convertirían en una parte de su experiencia cotidiana. Se le debería dar un espacio amplio bajo el cielo, o un jardín aterrazado con muchos muros, donde poder colocar sus objetos, esculturas

y pinturas en un conjunto relacionado cargado de significado, puesto que podría lograr un notable resultado.[1] Una oportunidad así nos daría su verdadera medida. Estoy seguro de que no defraudaría a quienes aman su obra.

Si la obra de los artistas modernos debe llevarse a los espacios exteriores donde vive la gente, a lugares de uso peatonal, animadas islas para el disfrute de los hombres, las obras de Miró son las que mejor encajan y merecen esta prueba. Si el experimento fracasa, siempre podemos volver a las ciudades grises a las que nos han traído los tiempos modernos, donde se excluye al artista (excepto en los museos) y sólo se tienen en cuenta los resultados que producen ingresos.

Pasé una tarde con Joan Miró en Broadway y observé, reflejada en sus ojos, su reacción a las imágenes. Me hablaba de las posibilidades ilimitadas que tenía ese mundo de luces, colores y letreros en movimiento, que nunca se habían desarrollado por completo. ¿Se le ofrecerá algún día la oportunidad de explorar esas posibilidades?[2]

[1] Este comentario parece aludir a la intervención de Joan Miró en los jardines del Laberinto de la Fondation Maeght, proyecto en el que Sert se encontraba trabajando en aquel momento. En los planos definitivos de la Fondation, con fecha del 11 de marzo de 1961, se contempla el trazado de esta serie de espacios aterrazados siguiendo los desniveles naturales del terreno y contenidos por muros de piedra seca, en los que se despliega un vivo intercambio entre arte y arquitectura a través de las esculturas realizadas expresamente por Miró en colaboración con el ceramista Josep Llorens Artigas.

[2] La última hoja del borrador manuscrito inglés varía respecto al texto mecanografiado: "Siempre podemos volver a las ciudades grises a las que nos han traído los tiempos modernos, donde se excluye al artista (excepto en los museos) e impera todo lo que resulta productivo. Una noche vi cómo Broadway tomaba una vida y un significado nuevos al reflejarse en los alegres ojos de Joan Miró. Para él las luces, los colores y los letreros en movimiento formaban parte de un nuevo mundo de posibilidades ilimitadas. Un mundo que puede que nunca se haga realidad..., pues no hay nadie lo suficientemente rico como para hacerlo realidad...".

Lugares de encuentro para las artes
1975

Llegué a la arquitectura y al urbanismo a través de mi interés por el resto de artes visuales, en especial la pintura. Mi interés vital ha sido el mundo visual, el entorno artificial, los lugares donde vivir, la gente que vive en ellos y que les proporciona animación; las artes visuales como parte de nuestras vidas cotidianas. Mi vida está dividida en capítulos que llevan nombres de ciudades: Barcelona, París, Nueva York y Boston; una vida nómada con demasiados cambios, pero sin ningún momento aburrido. El único elemento continuo de mi vida ha sido mi mujer. Hay gente que cambia de esposa y se apega a las mismas ciudades. En mi caso ha sido al contrario.

Desde la época en que comencé a estudiar arquitectura me ocupé mucho de la relación entre las artes, los lugares donde estas podían reunirse en una ciudad moderna. En el caos ruidoso de nuestras grandes ciudades cada vez se ha vuelto más difícil satisfacer la contemplación. Ya resulta bastante difícil ver las cosas cuando pasas delante de ellas o ellas pasan delante de ti, no digamos observarlas. Hasta hace bien poco, los últimos intentos por llevar la escultura a la gente fueron esos pobres generales a caballo estratégicamente colocados en las rotondas de tráfico.

Hace algún tiempo leí acerca de una exposición de un escultor en Nueva York que dispersaba sus obras por lugares muy distantes entre sí. ¡Ver la exposición sólo llevaba cinco horas de viaje en coche por la ciudad! ¿Por qué no? En nuestra época todo es posible.

En charlas con viejos amigos con Fernand Léger, Sigfried Giedion, Alexander Calder, Joan Miró, y otros, a finales de la década de 1920 y principios de la de 1930 en París (en el Café de Flore), intentábamos imaginar cómo se podían reunir las artes y la arquitectura en lugares que no fueran los grandes museos.

En 1937, durante la Exposición Internacional de París, tuve la suerte de que se me ofreciera una ocasión para experimentar. La República Española decidió construir un pabellón en aquella exposición. Teníamos poco tiempo y poco presupuesto para hacerlo, pero también teníamos (Luis Lacasa y yo) a algunos de los mejores artistas, que trabajaron desinteresadamente: Pablo Picasso, Joan Miró, Julio González, Alberto Sánchez y, excepcionalmente (pues no había nacido en España), Alexander Calder. A los republicanos españoles les estaban yendo mal las cosas cuando recibimos para el pabellón una caja que contenía partes de una fuente de mercurio que debía instalarse a la entrada del edificio. Las bombas, el mercurio y la maquinaria podían reutilizarse, ¡pero el resto era un horror! Teníamos que llamar a alguien para que nos ayudara y yo les recomendé a Sandy Calder, quien hizo un maravilloso móvil.

Pablo Picasso pintó el *Guernica* y también prestó dos magníficas esculturas. Julio González ofreció su *Monserrat*, que ahora se encuentra en Ámsterdam. Joan Miró pintó su gran mural *El segador* (*Pagès català en revolta*), que volvió a España y del que nunca más se supo.

Poco después de aquello, en 1939, me exilié en Estados Unidos. Entonces estalló la II Guerra Mundial y todos mis amigos artistas del Café de Flore se dispersaron y aterrizaron en Nueva York, de modo que nos seguíamos viendo en el Jumble Shop en MacDougal Alley. Calder llevaba allí a todos los recién llegados de Europa —Fernand Léger, Marc Chagall, André Breton, Yves Tanguy, Jacques Lipchitz, André Masson, etc.— y las charlas continuaron con sueños y planes para tiempos mejores.

Pero la guerra acabó y un día el marchante de arte parisino Aimé Maeght vino a verme en Cambridge (Massachusetts), pues, alentado por Fernand Léger y Joan Miró, también él tenía un sueño: quería crear un espacio de encuentro para las artes, una

fundación en Saint-Paul-de-Vence, un lugar que se encontraba entre los picos nevados de los Alpes y el mar Mediterráneo. No iba a ser un museo, sino que consistiría en una serie de espacios cubiertos y descubiertos situados en la ladera de la colina, espacios conectados mediante jardines aterrazados, rodeados de pinares, donde la gente podría moverse, descansar y ver cuadros, esculturas, cerámicas, mosaicos, dibujos, carteles y libros mientras disfrutaba de la naturaleza, del sol y de ver y encontrarse con otra gente.

La galería parisina de Aimé Maeght representaba a Joan Miró, Marc Chagall, Georges Braque, Alberto Giacometti y Eduardo Chillida, y Aimé propuso que trabajáramos juntos. Tuvimos frecuentes reuniones en el solar, discutimos los planos y la maqueta del edificio. También teníamos maquetas a escala natural de algunas de las esculturas, que colocábamos y movíamos por el terreno hasta encontrar el sitio más adecuado para ellas. Se encargó un gran número de piezas para aquel lugar y se concibieron como parte de la arquitectura y de los jardines. Joan Miró, el ceramista Artigas, Alberto Giacometti y Marc Chagall contribuyeron con sus obras. Los muros del jardín y la vegetación que se plantaba se cambiaban cuando era necesario para proporcionar un entorno mejor a cada una de las piezas. Desafortunadamente, Georges Braque no pudo contribuir completamente, pues murió poco después de que los edificios comenzaran a construirse. Las plantas del edificio se concibieron para que fueran capaces de crecer y ajustarse a estos cambios. El conjunto tiene una planta similar a un pueblo, que mejora con las ampliaciones.

El esquema de circulaciones junto con la mejor distribución de la luz determinaron el proyecto, además de la topografía, las vistas y el paisaje, los patios, las cubiertas y los jardines aterrazados, que conformaban más del doble de la superficie

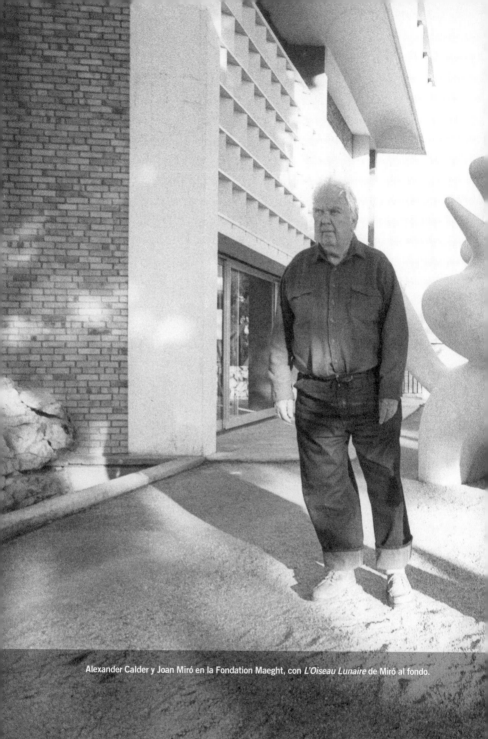

Alexander Calder y Joan Miró en la Fondation Maeght, con *L'Oiseau Lunaire* de Miró al fondo.

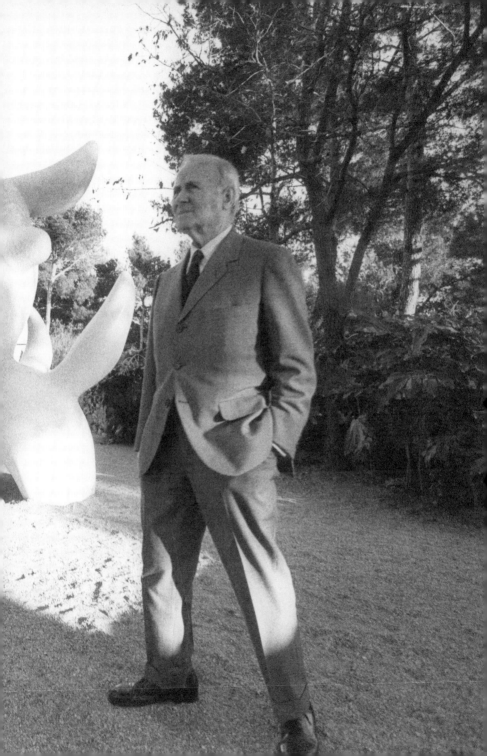

de exposición. Al igual que las salas propiamente dichas, proporcionan lugares para el descanso, la conversación y la contemplación. Son lugares que tienen relación en escala con los objetos expuestos. El patio de Giacometti se ha utilizado para conciertos y cenas en los festivales de verano. El lugar ha tenido una gran aceptación popular. Como Sergéi Diágilev, Aimé Maeght tiene un talento especial como animador; es capaz de reunir a gente muy diversa y mantener vivo el lugar. La Fondation Maeght ha resultado ser demasiado pequeña. Nadie esperaba las grandes masas, el numeroso público que acude, que en un día de verano puede alcanzar las tres o cuatro mil personas. Se necesita una gran sala multiusos (una salsa polivalente) para conciertos y congresos y un cine, una gran sala de grabados, una nueva tienda, una biblioteca, una cafetería, más patios para escultura, una ampliación de los jardines aterrazados, almacenes, talleres y una cubierta para esculturas que domine la vieja ciudad amurallada de Saint-Paul-de-Vence.

Después del Pabellón de la República Española de 1937, la Fondation Maeght de 1964 constituyó el segundo intento de construir un lugar de encuentro para las artes. El tercero fue la Fundació Joan Miró de Barcelona. El Centre d'Estudis d'Art Contemporani fue fruto del trabajo de varios grupos barceloneses, los Amics de l'Art Nou [Amigos del Arte Nuevo] y un grupo de arquitectos modernos (GATCPAC), y de nuestros encuentros regulares en el Café Colón, pero en especial es fruto del entusiasmo de Joan Prats, el sombrerero, amigo de toda la vida de Joan Miró. Cuando Miró se hizo mundialmente famoso, este sueño pudo hacerse realidad; el proyecto comenzó en 1965 y Miró donó un tercio de su obra a la ciudad de Barcelona. En pocos años, se formó una colección fabulosa de cuadros, esculturas, litografías, grabados, cerámicas y libros, a la que se añadió la colección privada de Prats y las obras que pertenecían a la mujer

de Miró, que las cedió en préstamo al nuevo centro. Esta colección se ve constantemente aumentada por cada nueva serie de litografías o libros ilustrados cuya venta aumenta el legado inicial de la fundación. La Fundació Joan Miró está compuesta de salas de exposiciones, patios, jardines, cubiertas ajardinadas, archivos de grabados, una biblioteca y una sala de actos, y, como la Fondation Maeght, se ha convertido en un lugar de encuentro muy popular.

La montaña de Montjuïc domina la ciudad. El parque de Montjuïc, el lugar donde tuvo lugar la Exposición Internacional de Barcelona de 1929, también cuenta con el Museu Nacional d'Art de Catalunya que, con su colección única de piezas románicas y góticas, se encuentra a pocos metros del solar del nuevo centro. En la montaña también hay restaurantes, un estadio y un parque de atracciones. La Fundació está en medio de un antiguo jardín con árboles magníficos; el jardín de esculturas forma parte de este parque. Como en la Fondation Maeght, los jardines, los patios y las cubiertas constituyen una importante ampliación de los edificios. Una rampa lleva a la entrada principal y la circulación alrededor de los patios conduce a través de una serie de salas de diferentes escalas.

Una de las principales preocupaciones a la hora de proyectar este edificio era tener un recorrido de circulación claro que no obligara a los visitantes a cruzar las salas dos veces. El elemento central es un patio con un olivo y dos esculturas de Miró, un patio con vistas sobre la ciudad a través de un pasillo acristalado que lo divide en dos partes. Este patio que mira a la ciudad contiene varias esculturas, en concreto una pieza grande cuya silueta se recorta contra el cielo y las colinas del fondo.

A través de este pasillo acristalado, el visitante llega a las salas que conducen a la zona principal de esculturas. Esta consiste en un gran espacio a doble altura con una rampa que permite a

Croquis preliminares del emplazamiento, perspectiva axonométrica, planta y plano de circulación de la Fundació Joan Miró de Barcelona.

los visitantes acceder a la primera planta, que básicamente contiene una gran sala de techos bajos donde se exponen los grabados. El centro cuenta con una gran colección de grabados, no sólo de Joan Miró, sino de diferentes artistas de renombre. La sala de grabados se abre a la terraza de la cubierta, que constituye otro espacio para la exposición de esculturas. Desde esta terraza se puede disfrutar de una vista sobre la ciudad y también pueden verse los patios desde arriba.

La terraza de la cubierta conduce a la parte del edificio donde se encuentran el archivo de grabados (con una capacidad para 50.000 piezas), al mismo nivel que la terraza, la biblioteca encima, y el auditorio (de 200 plazas) y un pequeño bar debajo. Esta parte del edificio también contiene las oficinas para la administración y una gran sala de reuniones.

El bar y la entrada del auditorio se abren hacia otro patio que se dedicará a exposiciones de artistas jóvenes, principalmente de escultura, y que también puede utilizarse para encuentros informales y *happenings*. En el mismo nivel hay una sala que también se dedicará a pequeñas exposiciones que se renovarán continuamente.

Desde aquí de nuevo se llega a la puerta de entrada, que también es la salida del centro, el punto donde se cierra el recorrido a pie. Las escaleras y el ascensor en esta parte del edificio comunican con los espacios del sótano, unas grandes salas para almacenar cuadros, escultura, películas y salas auxiliares de embalaje y desembalaje, enmarcado, etc., así como las instalaciones.

Al estar situado en un parque existente, parte de estos jardines se han cercado para el uso exclusivo del centro. A la hora de proyectar este edificio, se ha tenido muy en cuenta que no sólo sirviera para la reunión de grandes grupos de gente, sino también para el disfrute y el estudio de individuos o pequeños

grupos. Los jardines y las terrazas, provistas de bancos, están proyectados con este propósito; son lugares ideales para la contemplación de esculturas y otras exposiciones.

El objetivo al proyectar este edificio ha sido crear lugares donde la gente pueda disfrutar las obras de arte expuestas y estudiar las diferentes técnicas utilizadas por los pintores y escultores, de modo que el factor educativo del centro ha ayudado a conformar el proyecto.

Alexander Calder
1976

Conocí por primera vez la obra de Sandy Calder durante una visita que hizo a mi ciudad natal, Barcelona, en 1931. Iba de camino hacia un pequeño club que los socios del GATCPAC habían abierto recientemente en el paseo principal de la ciudad, el Passeig de Gràcia.[1] Para mi asombro, vi a un pequeño grupo de personas alrededor de uno de los escaparates; el objeto de su admiración era un nuevo artilugio, un móvil, obra de un escultor estadounidense, Alexander Calder. Aquella gente, como mucha otra en todo el mundo, se vio atraída por una escultura animada y viva.

No fue hasta 1933 que conocí al artista, creo que en casa de Paul Nelson en París. Calder y su mujer, Louisa, estaban rodeados por sus nueve maletas, que contenían su espectáculo de circo, y Louisa tocaba algunas melodías de *bal mussete* con su acordeón...

Veía con frecuencia a Sandy, a Joan Miró y a otros amigos comunes en el Café de Flore o en el Café Select, en Montparnasse. A menudo los domingos íbamos a visitar a Jean Arp y a Nelly van Doesbourg a Meudon-Val-Fleury; dábamos largos paseos y manteníamos largas conversaciones en la Forêt de Meudon.

En 1937, mientras la Guerra Civil proseguía en España, la República Española construyó un pabellón para la Exposición

[1] Los grupos GATCPAC y ADLAN compartieron actividades en el local inaugurado el 14 de abril de 1931 —coincidiendo con la proclamación de la República y, en ese marco, del régimen de autonomía para Cataluña—, en el número 99 del Passeig de Gràcia de Barcelona, esquina con la calle Rosselló. De acuerdo con la estrategia incorporada por el resto de iniciativas contemporáneas, como las vanguardias artísticas, querían llevar a cabo una propaganda directa y visual que permitiera comprender mejor las ventajas de las nuevas técnicas y materiales. Allí comenzó también a reunirse el ADLAN a partir de 1932 —llegando a representar el circo en miniatura de Alexander Calder— y, desde 1935, el MIDVA (Mobles i Decoració de la Vivenda Actual) exhibió y vendió mobiliario según los modelos de Michael Thonet, Alvar Aalto y el propio GATCPAC.

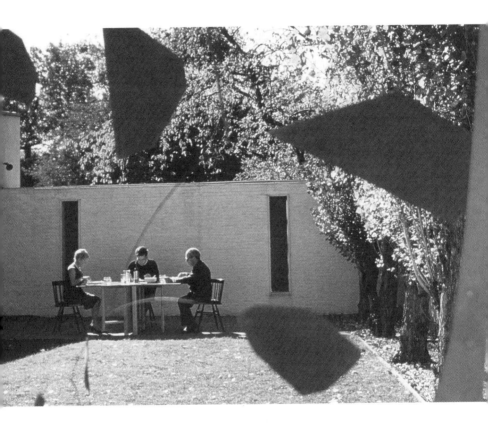

Josep Lluís y Moncha Sert comiendo en el patio de la casa de Cambridge, con *El Corcovado* de Alexander Calder en primer plano.

Internacional de París, para el que se encargaron murales y esculturas a Pablo Picasso, Joan Miró, Julio González y Alberto Sánchez. El gobierno español pidió al comisario general, José Gaos, que colocara también una fuente de mercurio, pues las minas de este mineral en Almadén habían sido ocupadas por las tropas franquistas. Para la Exposición Iberoamericana de Sevilla de 1929 se había construido una fuente de ese tipo, una obra maestra del diseño falto de imaginación que hacía que el mercurio pareciera agua. Mi franca opinión era que no podíamos colocar dicha fuente enfrente del *Guernica* de Picasso, de modo que José Gaos me pidió que buscara a un artista español para que hiciera una nueva propuesta. Le dije que no conocía a nadie español que pudiera reunir estos requisitos, pero que un notable escultor estadounidense llamado Calder podía hacer algo sorprendente y único.

Sandy consiguió el encargo. Pocos días más tarde pidió algo de mercurio para una maqueta de prueba y se le dijo que sería demasiado caro. Impertérrito, Sandy construyó su maqueta con alambre y chapa y utilizó perdigones de plomo en lugar de mercurio para comprobar que la máquina se movería; de hecho, se movió y fue aprobada. De camino a mi casa en Montparnasse vi a un pequeño grupo de transeúntes reunidos en la acera frente al Café du Dôme. Con curiosidad por saber qué atracción contemplaban, me uní a ellos y descubrí que era Sandy, arrodillado en la acera, ¡haciendo una demostración de la fuente móvil de mercurio! La fuente acabada tuvo un éxito tremendo, con su cascada de mercurio que parecía plata y caía por las formas de metal pintadas de un color negro alquitrán.

Tras mi llegada a Nueva York en 1939, veía a Sandy y Louisa a menudo. En mi primera visita a su casa de Roxbury, en Connecticut, me regaló un móvil especial. Por entonces yo vivía en un hotel de Nueva York, con apenas suficiente espacio para

moverme, no digamos para que lo hiciera un móvil, ¡pero él había hecho una pieza de prueba que cabía en mi única maleta! El móvil queda precioso en mi casa de Cambridge, ¡y ha viajado conmigo durante treinta y cinco años! Las Navidades en Roxbury eran algo memorable; todo el mundo recibía los regalos más inesperados e inusuales. La casa de los Calder se convirtió en el lugar de encuentro los fines de semana para Fernand Léger, los Tamayo, André Masson, los Josephson, etc. Sandy y Louisa siempre han mantenido un estrecho contacto con los viejos amigos, independientemente de los éxitos o dificultades de estos últimos. Durante los años de la II Guerra Mundial, Sandy también promocionó encuentros de café los viernes en el Jumble Shop de Greenwich Village, en Nueva York, adonde todos los recién llegados desde la Europa ocupada acudían para unirse al grupo habitual. Fernand Léger, André Masson, André Breton, Marc Chagall, Jacques Lipchitz, Yves Tanguy y Marion Oswald conocieron a los artistas locales o a aquellos de nosotros que habíamos llegado antes al país. Una tarde, Sandy, con una disposición cordial, quiso unir todas las mesas, pero Marion Oswald le dijo sabiamente que no lo hiciera: "La gente disfruta de los cafés porque quienes están en una mesa pueden decir cosas malas de sus 'amigos' de las otras mesas. Si las juntas, ¡la diversión se ha acabado!"

Sandy no ha cambiado a lo largo de los años. Continúa obteniendo un gran placer de su trabajo y ese placer se contagia al espectador. En una cena celebrada recientemente en honor de su gran amigo Joan Miró en el Moulin de la Galette, Sandy pintó de una manera espontánea las servilletas de papel de la sala, cosa que divirtió mucho a todos (desafortunadamente, uno de los invitados, más codicioso que divertido, fue sorprendido intentado llevarse algunas de las servilletas a casa).

Vivir y trabajar con Joan Miró
1980

Conocí a Joan Miró a principios de la década de 1930 por medio de un amigo común, Joan Prats. Formábamos parte de un grupo que solía citarse todos los lunes por la tarde en el Café Colón y también de una asociación llamada Amics de l'Art Nou [Amigos del Arte Nuevo] que organizaba exposiciones y conferencias, entre las cuales se contó una importante exposición sobre Pablo Picasso en 1934.[1]

En 1935 visitamos la costa levante española y Andalucía, y fuimos a la prisión central de Madrid para visitar a los miembros del gobierno catalán, incluido el presidente de la Generalitat, Lluís Companys.

En 1936 y 1937 veía a Miró en París mientras trabajaba en el Pabellón de la República Española, para el que pintó el mural *El segador (Pagès català en revolta)*, una obra que fue devuelta a España cuando el pabellón se cerró y que nunca fue recuperada. Nos veíamos en el Café de Flore, en París, con Pablo Picasso, Paul Éluard, Alberto Giacometti, Georges Braque y otros, y los domingos a menudo íbamos a Meudon-Val-Fleury, cerca de París, donde vivían Jean Arp, Vicente Huidobro y otros amigos dadaístas. La II Guerra Mundial nos separó durante muchos años, hasta que viajé a España en 1946 en una corta visita. Para ver a mi amigo Miró tuve que conseguir una autorización especial de la policía local...

[1] La citada exposición de Pablo Picasso en realidad se inauguró el 13 de enero de 1936 en la Sala Esteve de Barcelona. ADLAN consiguió reunir veinticinco obras de la producción picassiana menos conocida y de mayor impacto, realizadas entre 1909 y 1935. La inauguración fue retransmitida por radio el 24 de enero, con palabras de Joan Miró, Julio González, Salvador Dalí y Luis Fernández, un poema del propio Picasso y la conferencia de Paul Éluard "Picasso segons Éluard, segons Breton y segons ell mateix", siguiendo la traducción al catalán de Sert. Esta fue una de las acciones más trascendentes de la asociación, generando una gran expectación, a la vez que el detonante de su expansión al provocar la formación de secciones de ADLAN en otras ciudades españolas con el único objeto de acoger la muestra.

En 1947 Joan Miró viajó a Estados Unidos, país en el que disfrutó de muchas cosas: los partidos en el Madison Square Garden, el circo de tres pistas y Times Square. En nuestra casa de Long Island recogía tablas de madera a la deriva y diversos objetos de la playa (las dos neveras). En 1956 proyecté un estudio para Miró en Palma de Mallorca. Se trata de un pequeño edificio situado en un solar aterrazado. Su tamaño se vio influenciado por el mural [*Cincinnati*] que pintó en Nueva York en 1947;[2] un gran espacio con techo abovedado, un altillo que daba sobre el nivel inferior para ver mejor los grandes lienzos, un patio para trabajar en escultura, para ver los objetos a la luz del sol. Se conservaron los viejos muros, que pasaron a formar parte del estudio.

Aimé Maeght, quien se convirtió en el marchante de Miró a principios de la década de 1950,[3] viajó a Cambridge, Massachusetts, para encargarme el proyecto para un nuevo centro de arte en Saint-Paul-de-Vence. Había visto el estudio de Miró en Palma de Mallorca y quería algo con "el mismo espíritu". El solar era extraordinario; estaba situado en un terreno en pendiente con pinos y unas preciosas vistas sobre los Alpes y la costa

[2] En 1947 Miró viajó por primera vez a Estados Unidos debido al compromiso contraído con su marchante y amigo Pierre Matisse para realizar un proyecto de pintura mural para el Terrace Plaza Hotel de Cincinnati, el primero de una larga lista de encargos para lugares públicos en aquel país, con lo que vería realizado el deseo de toda una vida. Diez años después de la intervención en el Pabellón de la República Española, el artista se enfrenta a una nueva oportunidad de trabajar en una pintura a escala monumental. En una carta a Sert con fecha del 3 de febrero de 1955, en referencia al proyecto del taller mallorquín, Miró especifica: "Recuerda tener en cuenta que el tamaño previsto para la superficie de trabajo hay que basarlo en las dimensiones del mural de Cincinnati, 12 m x 3 m".

[3] De hecho, la relación entre Aimé Maeght y Joan Miró se remonta a la edición de *Parler seul* en 1948, basado en textos de Tristan Tzara y con litografías del pintor, convirtiéndose en su marchante en Europa a partir de ese año, en que tiene lugar su primera exposición en la Galería Maeght de París.

mediterránea. El programa para el centro de arte es el resultado de las ideas de Aimé Maeght y de las largas conversaciones que mantuvimos en Cambridge. Este programa inicial fue modificado al trabajar en colaboración con los artistas que él representaba. Esta colaboración se produjo en el solar mismo y durante largas cenas en Saint-Paul-de-Vence en las que participaron, entre otros, Alberto Giacometti, Joan Miró, los Artigas, padre e hijo, y Eduardo Chillida. Las plantas para este nuevo centro de arte se proyectaron para que se pareciera a un pequeño pueblo, con un ala de salas a modo de claustro que rodea un patio, un espacio alto más importante que llamamos el "Ayuntamiento", un patio abierto a las vistas sobre la costa como el espacio público principal para conciertos y otro tipo de reuniones, un espacio de entrada delimitado por muros, etc.

Colaboré estrechamente con Miró en los jardines del Laberinto, en los que trabajamos junto a Artigas padre e hijo, unos ceramistas que ayudaban a Miró con sus esculturas. El Parc Güell de Antoni Gaudí estaba en nuestras mentes... El trabajo de Miró en la Fondation Maeght ha continuado durante muchos años. Sus últimas intervenciones consisten en unas vidrieras, que acabó en 1979. En estos momentos está pensando en un mosaico para la ampliación de este edificio, que pronto se pondrá en marcha.

En la España de 1970, la pesadilla de Franco estaba llegando a su fin. Después de haber organizado una exitosa exposición sobre la obra de Joan Miró en Barcelona, Joan Prats, organizador y animador de grupos, una especie de "embajador de las artes", ayudó a delinear el programa para una nueva fundación en esa ciudad: la Fundació Joan Miró y Centre d'Estudis d'Art Contemporani. Joan Miró donó 300 obras suyas —pinturas, esculturas y piezas cerámicas— a esta nueva fundación y se comprometió a entregar un tercio de su producción

Joan Miró pintando *El segador (Pagès català en revolta)* en el Pabellón de la República Española, 1937.

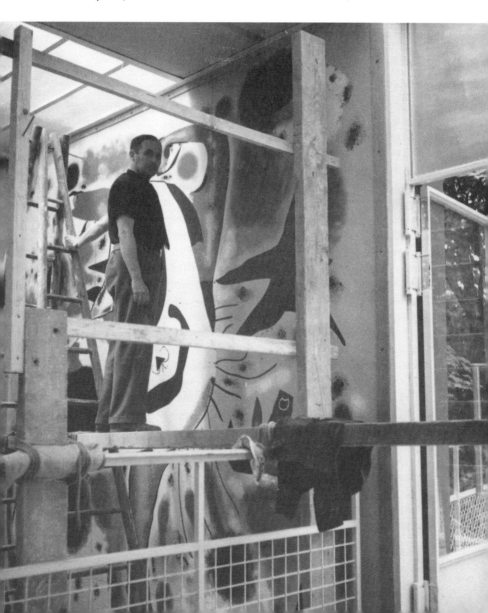

anual. Fue un regalo al pueblo y a la ciudad de Barcelona que, por aquel entonces, había recibido un regalo similar de Pablo Picasso.

Con Miró, Prats y otros amigos discutimos el programa y escogimos un solar de entre los diferentes emplazamientos que nos ofrecía el Ayuntamiento de Barcelona: un lugar en el parque de Montjuïc, la montaña que domina la ciudad. El trabajo sobre los planos y la maqueta comenzó en Cambridge, Massachusetts, y Prats, quien fue el promotor del proyecto, murió un par de semanas después de que su sueño comenzara a materializarse. El Ayuntamiento donó el solar y pagó la mitad de los costes de la construcción; Miró y sus amigos pagaron la otra mitad. El coste total del edificio no llegó al millón de dólares, algo que no podría volver a producirse hoy en día.

Los elementos que componen estos dos centros de arte son similares. Las plantas para la Fundació Joan Miró se desarrollaron en torno a varios patios que se utilizan para exhibir esculturas, al igual que se hace en los jardines y las cubiertas, todo ello formando parte del recorrido del visitante. Así, el espacio de exposición aumenta considerablemente, doblando prácticamente la superficie de las salas. Las paredes continuas ininterrumpidas que definen los volúmenes interiores de las salas proporcionan la máxima superficie para colgar cuadros. La luz natural se utiliza en todas las zonas de exposición y procede de los lucernarios de la cubierta.

El interior está formado por diversos espacios bien definidos, con diferentes caracteres y alturas de techo. Las paredes son blancas y se han utilizado baldosas de gres cerámico en los suelos. Intentamos enfatizar la necesidad de una contemplación y un estudio sosegados de las obras en estos interiores. Los espacios no son flexibles; tienen unas proporciones cuidadosamente estudiadas y estrechamente relacionadas entre sí.

Lo mismo puede aplicarse a los patios y a aquellos espacios producidos por interrupciones en los muros de fachada. Como arquitectos no podemos abdicar de nuestro compromiso más importante: dar forma, proporciones e iluminación a los espacios interiores. Las buenas proporciones y la buena relación entre los edificios se encuentran entre las pocas cosas a las que no afecta el incremento de los costes. Deben seguir siendo la primera prerrogativa de los arquitectos. Proyectamos este edificio de modo que los interiores ofrecieran una sensación de vacío bien equilibrado. Por su naturaleza, se trata de receptáculos para que las obras de arte encuentren el lugar adecuado. Cuando colgamos la primera exposición de la obra de Joan Miró en este museo, recuerdo el gozo de todos aquellos que estaban presentes, incluido el propio artista, pues allí se unían arquitectura, pintura y escultura.

Por deseo expreso de Miró, la fundación no sólo se compone de instalaciones para la exposición de obras de arte, sino que también cuenta con un Centre d'Estudis d'Art Contemporani, que está ubicado en un ala separada y consta de un auditorio, archivos de obra gráfica, biblioteca e instalaciones de estudio.

La fundación se abrió al público sin que hubiera ninguna representación oficial, puesto que por entonces la dictadura de Franco todavía gobernaba el país. La gente, especialmente la gente joven, acudió por millares. La Fundació Joan Miró, al igual que la Fondation Maeght, ha tenido un papel muy activo desde su apertura. Tanto Aimé Maeght y el director Jean-Louis Prat [de la Fondation Maeght] como la junta directiva de la Fundació Joan Miró y su director, Francesc Vicens, han conseguido grandes éxitos en su esfuerzo por hacer que sus centros de arte fueran ampliamente conocidos y que gustaran al público.

Acabo de pasar unas pocas semanas en Palma de Mallorca, donde he visto a Joan Miró a diario. Continúa desarrollando

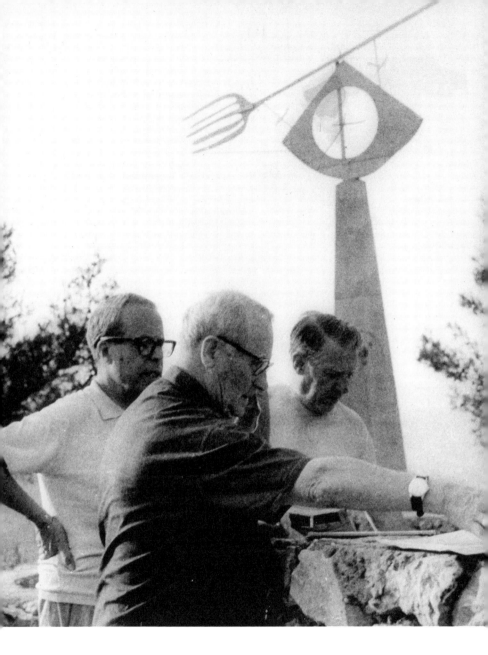

Josep Lluís Sert, Joan Miró y Llorens Artigas trabajando en los jardines del Laberinto de la Fondation Maeght, con la maqueta de la escultura *La Fourche* al fondo.

nuevas ideas, nuevos modos de hacer las cosas con el mismo entusiasmo que cuando era joven. Ayer fue su 87 cumpleaños.

En estos momentos está organizando una nueva fundación en Palma de Mallorca,[4] de modo que la ciudad heredará el estudio construido en 1956 junto a una masía del siglo XVIII[5] y sus jardines y su obra inacabada, al igual que los objetos con los que vivió, los *graffitis* en las paredes y herramientas para hacer litografías, todo ello con la idea de que pertenezcan a la ciudad y esta los conserve cuando el artista ya no esté.

De este modo, la Fondation Maeght, la Fundació Joan Miró de Barcelona y la nueva fundación de Palma de Mallorca representarán juntas el conjunto más importante de su obra, disponible tanto para estudiosos como para el público en general.

[4] La Fundació Pilar i Joan Miró de Palma de Mallorca, obra de Rafael Moneo, fue inaugurada en 1992, nueve años después de la muerte del pintor.

[5] Una vez instalado en el nuevo estudio diseñado por Sert y coincidiendo con la exploración de nuevas técnicas y soportes, en 1959 Joan Miró decidió ampliar su territorio con la compra de la finca contigua de Son Boter, que destinó a los grandes formatos y proyectos de escultura, reservando las construcciones anexas para instalar los talleres de grabado y litografía. En los distintos espacios de Son Boter se adivinan las huellas del paso del artista y los puntos de partida de su proceso creativo: paredes, puertas y ventanas aparecen salpicados con objetos encontrados, artesanía popular, recortes de papel y *graffitis* al carboncillo de los personajes de sus esculturas.

Homenaje a Joan Prats
1981

Alrededor del año 1930, mi amigo Joan Prats hizo que conociera a Joan Miró y su obra. Los comienzos de mi carrera de arquitecto también fueron los comienzos de una amistad que duró toda nuestra vida. He tenido el privilegio de ser uno de los pocos amigos de aquellos años que podíamos ver la obra de Miró en Barcelona, antes de que partiera hacia París y Nueva York.[1] Asistíamos regularmente a los lunes del Café Colón y a los viajes del grupo ADLAN, Amics de l'Art Nou [Amigos del Arte Nuevo]. Con Joan Miró fuimos a Andalucía, a Ibiza y a menudo a su masía de Mont-roig, en la provincia de Tarragona. Sus comentarios y su visión del paisaje, de la arquitectura popular, de los trabajos artesanales y de los objetos que nos rodeaban influyeron en mi obra. También le debo a él, y a mi amigo Joan Prats, una nueva visión y apreciación de la obra de Antoni Gaudí. En mis investigaciones para encontrar una expresión arquitectónica contemporánea, en el uso de las bóvedas y las raíces catalanas de mi trabajo, hay también una influencia de su ejemplo, procurando que las corrientes internacionales no ahogaran nuestro sentido de la medida y del equilibrio, valores que pueden considerarse muy nuestros. Estas influencias de Miró encuentran expresión en el estudio del artista en Palma de Mallorca, en la Fondation Maeght y su jardín de esculturas

[1] La exposición de las últimas realizaciones mironianas en Barcelona antes de ser enviadas al extranjero se acabó convirtiendo en una costumbre que se repetía cada nueva temporada, demostrando tanto el apoyo del artista a ADLAN como la veneración del grupo hacia su obra. El 18 de noviembre de 1932, pocos días después del nacimiento oficial de la entidad, se inauguró una muestra privada de las últimas obras de Joan Miró en la Galería Syra de Barcelona, rodeada de un cierto aire de clandestinidad y ante un reducido número de admiradores, todos ellos miembros de ADLAN y GATCPAC. Este tipo de exposiciones se sucedieron en 1933 en el estudio de Sert de la calle Muntaner y en 1934 en la Galería Syra y en las Galeries d'Art Catalònia. También por mediación de Miró se organizaron representaciones del circo de Alexander Calder promovidas por ADLAN en 1932 y 1933.

en Saint-Paul-de-Vence y en la fundación que lleva su nombre en Barcelona.

De entre los grandes artistas modernos, la obra de Joan Miró ha sido la que más ha influido a las jóvenes generaciones. Esta influencia nos aporta a todos una sensación de rejuvenecimiento.

Picasso en los años del *Guernica*
1982

Conocí a Pablo Picasso en 1926, una noche que estábamos cenando en un restaurante de Ville d'Auray, en París, por medio de mi tío Josep Maria Sert y su mujer Misia. La última vez que hablamos fue en Notre-Dame de Vie, en Mougins, pocos meses antes de su muerte. En aquella ocasión todavía me recordó que nos habíamos visto por primera vez en 1926. ¡Tenía una memoria increíble! Siempre hablábamos de Barcelona y de sus recuerdos de amigos y, en especial, de lugares. Quería saber todo tipo de detalles, como "¿todavía está aquella tienda en el mismo sitio?, ¿no la han cambiado?" Le hubiera gustado que todo se hubiera quedado tal como estaba en su época barcelonesa.

En el París de finales de la década de 1920 nos veíamos a menudo en el café, pero fue durante la década de 1930, y en especial cuando yo trabajaba en las exposiciones que organizaba la Embajada Española y la Generalitat, cuando los encuentros se hicieron más frecuentes.

Durante la construcción del Pabellón de la República Española nos encontrábamos casi a diario, cada noche, en el Café de Flore, en Saint-Germain-des-Prés. Allí también acudían, entre otros, Joan Miró, Christian Zervos, a veces Georges Braque, Henri Laurens, Alberto Giacometti, Juan Larrea, José Bergamín, Max Aub, Tristan Tzara y Paul Éluard. Se discutía sobre la situación mundial y sobre anécdotas locales, aunque la obsesión por la Guerra Civil española era el tema predominante. Picasso siempre estaba dispuesto a ayudar y donó grandes cantidades de dinero a los niños españoles.

Picasso hablaba poco de su obra para el pabellón, tan poco que nosotros —el embajador de España, el comisario general José Gaos y el arquitecto Luis Lacasa, con quien compartía el encargo de las obras— estábamos realmente inquietos y con dudas de si el mural llegaría a ser realidad en algún momento.

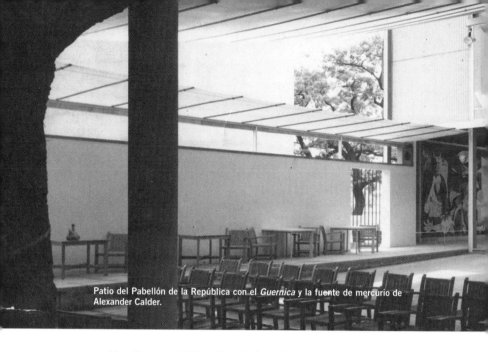

Patio del Pabellón de la República con el *Guernica* y la fuente de mercurio de Alexander Calder.

Un día nos pidió a Max Aub, a Louis Aragon, a Luis Lacasa y a mí que le acompañáramos a entregar las planchas de cobre del *Sueño y mentira de Franco* al embajador Araquistain, pero entonces tampoco comentó nada del mural.

A principios de mayo sabíamos que había comenzado el trabajo del *Guernica*, pero no fue hasta finales de mes cuando nos sorprendió una tarde en el café al fijar una fecha para que visitáramos su taller de la rue des Grands-Augustins. Fue una visita inolvidable. La gran tela estaba sufriendo una de sus múltiples metamorfosis y todavía estaba cubierta parcialmente con *collages*, tal como aparece en las fotografías que hizo su compañera de aquellos años, Dora Maar. A Dora la veíamos a menudo en compañía de Picasso en las noches del Café de Flore y también en el restaurante Chez Mario, en la rue Bonaparte, restaurante que frecuentábamos mi mujer y yo y los Miró.

El trabajo del *Guernica* continuaba con gran ímpetu. Picasso le ponía toda su fuerza y energía al gran cuadro. En aquel momento pensaba constantemente en su contribución al Pabellón de la República, y un fin de semana nos llevó a Luis Lacasa, Alberto Sánchez y a los Miró a su estudio de escultura en Boisgeloup

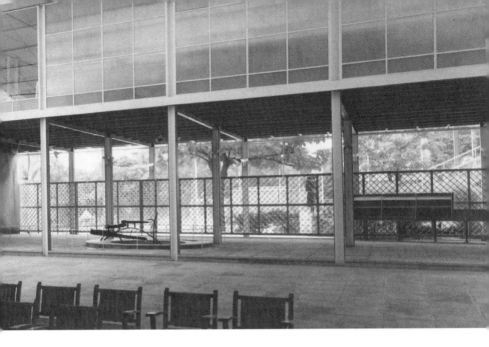

para que viéramos sus últimas obras y ofrecer una cabeza de mujer monumental y una figura con una jarra para que las expusiéramos en el entorno del nuevo edificio. A los pocos días, él mismo vino con el camión a supervisar la instalación. Finalmente, cuando se acercaba la fecha señalada para la inauguración del pabellón, una tarde nos dijo en el café: "Será mejor que se lleven el mural, pues de otro modo no lo acabaré nunca, ¡trabajaría en él durante años!"

Él mismo vino acompañando al camión e hizo la entrega del cuadro al pabellón. Se montó en el lugar escogido desde el comienzo, hacía ya meses. El efecto fue sorprendente —el tamaño de los personajes, la fuerza de la composición— y producía la sensación, el efecto, de una obra pintada sobre el propio muro. Se trataba de un verdadero mural que dominaba el espacio, tomando posesión del lugar.

Todos los visitantes —los amigos artistas, los críticos de arte y el público en general— desfilaban silenciosamente, dándose cuenta de que se encontraban ante uno de aquellos milagros de la pintura que muy rara vez se ven, una obra maestra del siglo xx…

Procedencia de los textos

Josep Lluís Sert. Entrevista con John Peter
Peter, John, "José Luis Sert" [1959], publicado en *The oral history of modern architecture: Interviews with the greatest architects of the twentieth century*, Harry N. Abrams, Nueva York, 1994, págs. 246-259.

La relación entre la pintura y la escultura con la arquitectura
"A symposium on how to combine architecture, painting and sculpture", o "The relation of painting and sculpture to architecture", intervención de Josep Lluís Sert en el simposio celebrado en el Museum of Modern Art de Nueva York, el 19 de marzo de 1951, presidido por Philip C. Johnson y con intervenciones de Henry-Russell Hitchcock, James Johnson Sweeney, Frederick Kiesler, Ben Shahn y Josep Lluís Sert. Publicado en *Interiors*, vol. CX, 10, Nueva York, mayo de 1951. Transcripción conservada en The Museum of Modern Art Archives, Nueva York (P. Johnson I.22.a).

La integración de las artes visuales
"Integration of the visual arts", texto mecanografiado en inglés, con correcciones, fechado el 27 de julio de 1955 e identificado con la anotación "Cut version of Dean Sert's remarks made at the Symposium at Bennington College last May" ["Versión abreviada de los comentarios del decano Sert en el simposio celebrado en el Bennington College el pasado mayo"]. Publicado en Bastlund, Knud, *José Luis Sert: Architecture, city planning, urban design*, Frederick A. Praeger/Thames and Hudson/Les Éditions d'Architecture-Artemis, Nueva York/Londres/Zúrich-Nueva York-Washington, 1967. Conservado en The Josep Lluís Sert Collection, Special Collections Department, Frances Loeb Library of Harvard University, Cambridge, Massachusetts (D73).

Joan Miró. Pintura para grandes espacios
"Joan Miró. Painting for vast spaces", borrador manuscrito y texto mecanografiado en inglés, publicado en francés bajo el título "Miró. Peintures pour des grands espaces", en *Derrière le miroir*, 128, Maeght Éditeur, París, 1961. Conservado en The Josep Lluís Sert Collection, Special Collections Department, Frances Loeb Library of Harvard University, Cambridge, Massachusetts (D25).

Lugares de encuentro para las artes
"Meeting places for the arts" (1975 o posterior), borrador manuscrito y texto mecanografiado en inglés. Conservado en The Josep Lluís Sert Collection, Special Collections Department, Frances Loeb Library of Harvard University, Cambridge, Massachusetts (D78).

Alexander Calder
"Alexander Calder" (1974), texto mecanografiado en inglés. Publicado en Lipman, Jean, *Calder universe*, Whitney Museum, Nueva York, 1976. Conservado en The Josep Lluís Sert Collection, Special Collections Department, Frances Loeb Library of Harvard University, Cambridge, Massachusetts (D7).

Vivir y trabajar con Joan Miró
"Living and working with Joan Miró", texto mecanografiado en inglés, con tildes y notas a mano, fechado el 21 de abril de 1980. Conservado en The Josep Lluís Sert Collection, Special Collections Department, Frances Loeb Library of Harvard University, Cambridge, Massachusetts (D27).

Homenaje a Joan Prats
"Joan Prats. Tribute to", borrador manuscrito en catalán redactado para una retransmisión radiofónica del 25 de junio de 1981, con signos y tachones en lápiz rojo. Conservado en The Josep Lluís Sert Collection, Special Collections Department, Frances Loeb Library of Harvard University, Cambridge, Massachusetts (D108).

Picasso en los años del *Guernica*
"Picasso en els anys del *Guernica*", texto manuscrito en catalán fechado en Cambridge (Mass.) el 2 de septiembre de 1982 y conservado en The Josep Lluís Sert Collection, Special Collections Department, Frances Loeb Library of Harvard University, Cambridge, Massachusetts (D15).

Créditos de las ilustraciones